U0003619

YOU CAN DRAW IT
IN JUST
30 MINUTES

SEE IT AND SKETCH IT IN A HALF-HOUR OR LESS

4個簡單步驟，25堂創意練習，30分鐘畫出滿意作品

畫畫的起點

馬克・奇斯勒————著

林品樺————譯

BY
MARK KISTLER

木馬文化

CONTENTS
目錄

前言

第 1 課　香蕉 ——————————————————— 012
加碼挑戰：生動的摺線

第 2 課　嘴巴 ——————————————————— 020
加碼挑戰：圓柱體的輪廓線

第 3 課　椅子 ——————————————————— 028
加碼挑戰：設計一張單人沙發

第 4 課　企鵝 ——————————————————— 036
加碼挑戰：另一隻企鵝

第 5 課　籃子裡的番茄 ———————————————— 044
加碼挑戰：具真實感的球體

第 6 課　靴子 ——————————————————— 052
加碼挑戰：靴子的組合形狀

第 7 課　雲 ———————————————————— 060
加碼挑戰：立體雲狀文字

第 8 課　向日葵 —————————————————— 068
加碼挑戰：花瓣

第 9 課　鼻子 ——————————————————— 076
加碼挑戰：像藝術家一樣觀察

第 10 課　海馬 ——————————————————— 084
加碼挑戰：葉海龍

第 11 課　鉛筆 ——————————————————— 092
加碼挑戰：讓你的鉛筆動起來

第 12 課　甜椒 ——————————————————— 100
加碼挑戰：移動光源

第 13 課 手機 ——————————————————— *108*

加碼挑戰：紙牌屋

第 14 課 湯罐頭 —————————————————— *116*

加碼挑戰：卡通化湯罐頭

第 15 課 手指 ——————————————————— *124*

加碼挑戰：按個讚

第 16 課 酒瓶 ——————————————————— *132*

加碼挑戰：酒杯

第 17 課 樹蛙 ——————————————————— *140*

加碼挑戰：找出更多基本形狀

第 18 課 骰子 ——————————————————— *148*

加碼挑戰：塊塊相連到天邊

第 19 課 攪拌機 —————————————————— *156*

加碼挑戰：瘋狂攪拌機

第 20 課 泰迪熊 —————————————————— *164*

加碼挑戰：獨角熊

第 21 課 雜貨店紙袋 ————————————————— *172*

加碼挑戰：疊方塊

第 22 課 婚禮蛋糕 ————————————————— *180*

加碼挑戰：一片蛋糕

第 23 課 書 ———————————————————— *188*

加碼挑戰：透視法練習

第 24 課 貝殼 ——————————————————— *196*

加碼挑戰：簡單的蝸牛殼

第 25 課 芭蕾舞鞋 ————————————————— *204*

加碼挑戰：緞帶

削尖你的鉛筆，打開你的素描本，準備上課了

前言

畫畫常讓人想到就怕。

我教過上百萬個學生，經常發現大家對著空白的紙，拿著鉛筆嚇傻了。為什麼呢？因為我們不知道要從何下手，而且我們害怕「畫錯」。然而當我帶著學生開始畫，當鉛筆碰到紙面的剎那，他們就愛上畫畫了。

不僅如此，許多人都認為畫畫必須花費許多心力和時間。在他們想像中，似乎要花很多時間坐在水果盆前面畫畫，或是整個下午都在美術館畫素描。事實上你的確能這樣花費時間畫畫，但其實你並不需要花這麼多時間或是去尋找特別的地點畫畫。

所以，我決定發明一套任何人都能運用的系統，所謂任何人就是你！讓你可以迅速地畫畫，無論在任何地方、任何時候，就算遇上罷工，你都可以在半小時內，甚至更短的時間內，完成一幅作品。只要你保持全新的心情，看待畫畫件事！

這麼快畫完，可以畫得完美嗎？當然不。常常練習就不會緊張，你可以看到自己的成果，而且感到非常驚訝！你的畫畫功力已經慢慢進步了！我自己畫出來的作品，常常跟我預先計畫的不同，我回收了不少紙，上頭都是不成功的塗鴉。即使我花了大半輩子在畫畫，仍然每天都在學習。不過我不擔心，我更希望《畫畫的起點》這本書，可以釋放你的繪畫焦慮，讓你在學習畫畫的過程中獲得樂趣。

以下有三個簡單的原則，讓你可以完成本書所教的每一課：

1 打草稿

按照這本書的三十分鐘系統，每一堂繪畫課之前都要先打草稿。在這個階段，我會先帶著你觀察，而不是一開始就素描，讓你先看物體屬於什麼基本幾何圖形：三角形、長方形、圓形和正方形？

我的方法有一點偷吃步，因為我想要讓你從看著紙一片茫然的狀態，快速地進入越畫越好的階段。我希望你不要想太多，而是自然而然地跨入藝術的領域，這其實是很有趣的，這也是人類為什麼會產生許多創意的原因。自我意識太重加上自我懷疑，往往是創意殺手，我這套三十分鐘系統就是要幫助你打破它們。

當你決定開始畫，你的作品就已經完成了，只差如何修邊，要不然擦掉重畫也可以，或者是幫作品上陰影，或者是把它揉一揉丟掉。（當然，我建議你留著，就算你再討厭它，當你完

成其他更多作品之後，再回頭看看，你就會發現自己成長了多少！）

2 留意速度

對藝術家規定截稿日期也沒有用，但這卻是你可以靠自我訓練達到的。這本書的每一課我都會寫出時間的建議，例如分割成五分鐘或是十分鐘。沒錯，我想要你在畫畫的時候彷彿設了鬧鐘，不是開玩笑的，這樣可以讓你不浪費時間迅速地完成作品，無論它看起來是什麼樣子。

如果你在畫某個部分已經超過時間，就進入下個步驟。

我鼓勵你每次都在三十分鐘之內完成，最後你會發現自己能夠從容地完成。剛開始畫的時候，只要盡快畫完就好，至少你可以畫得比腦中告訴你的聲音「你不可能完成它」還要快喔！

3 各種技巧

畫得快、打草稿，是我獨創的兩個技巧，讓你可以自然而然地喜歡畫畫。第三個則是各種所謂的「撇步」（hack），讓你可以更正確地在紙上畫畫。

這個詞以前在英文裡總是會讓人想到正在做什麼見不得人的事，或是駭客那一類破壞資安的人。不過最近它用來描述聰明解決生活問題的方法，像是如何切洋蔥不會流眼淚（先拿去冷凍庫冰十分鐘）。這本書有滿滿的繪畫撇步。每一堂課，我都會告訴你完成的捷徑，比方說用你的零錢包描出一個圓，或是用你的信用卡畫直線，或是用拇指或小指畫出橢圓形。

我朋友（是真的有這個人）說這不是騙人的，藝術家使用輔助工具已經有幾千年的歷史，從達文西的學徒到迪士尼的幕後人員，或者是像安迪沃荷使用投影機，就像使用電腦畫畫，畫出動畫作品一樣，對今日的我們來說這是很平常的事情。用隨手可得的輔助工具，像是用咖啡杯畫出圓圈，可以幫助你更正確地畫出形狀，我希望你之後也這樣做。假設你從來都沒想過使用馬克杯可以畫出圓圈，沒關係，別想太多，你只要放開心胸，想辦法發揮創意，讓作品更美就好了。

什麼是創意？什麼是原創？

在我數十年的繪畫教學生涯之中，最常被質問：「你教人們複製你畫的！」我甚至可以想像反對我的人這樣說：「現在你又教大家撇步！一點創意都沒有！」我的回答是：「來上我一堂課吧，你就會懂了！」一開始一定是先成功畫出作品，之後再來談所謂的創意。

當然，要成為專業者必須一直練習。但是我相信，我所教的這類繪畫技巧，會引發某些人童年不快的回憶或是招致某些藝術家的反對。許多老師至今仍然沿襲 K. 尼可萊德斯（Kimon Nicolaides）的技巧。他曾經寫道：「如果你已經犯下五千個錯，很快你就知道如何改正了！」

事實上，我認為這應該就是所謂嘗試錯誤法罷了！但是我們明明就已經有一些既有的、可以仰賴的技巧！我喜歡尼可萊德斯的書，但我認為人們其實可以早一點學會畫畫，並且更有效率地去培養自己的創意。我並不是說人人都可以成為畫家，但是我覺得畫畫應該是件鼓舞人心的事情。

我的這本書將會給你自信、鼓勵和技巧，我保證創意也會隨後就到，在複製的過程中你如果成功了，你就會更渴望去畫畫。甚至在你開始學會了畫家的繪畫技巧，之後就會有一雙像藝術家的眼睛。我的目標就是最後你大聲宣告，這本書對你而言太簡單了。這幾堂課學完之後，你就會自己去創造屬於你的草稿，重新畫出你的風格。到了那時候，再把這本書給你的朋友，分享繪畫的快樂吧！

我強烈反對完美複製或是完美主義，請你繼續看下去！

三十天 vs. 三十分鐘

我的第一本書《一枝鉛筆就能畫》啟發了我想要再寫新書，《一枝鉛筆就能畫》就像是一本紙上的繪畫學校，裡面總共有三十堂課。當我看著學生使用這本書，發現當他們完成一堂課的時候有多開心，便領悟到我可以幫助大家在任何時候都有自信地去畫畫，甚至在任何地方都可以！所以我又設計了另外一套系統，讓大家都能完成一個作品，只需要三十分鐘。

《畫畫的起點》就像是《一枝鉛筆就能畫》的續集，你可以繼續練習在第一本書中學到的技巧。不過，這兩本書十分迥異，所以別擔心，只看這本書也可以學會。

本書特色

每一章都是一堂完整的課，每一課都有基本的架構：

1 每章一開始都會有個小趣事，你將練習畫的物品的照片，你需要的工具清單，還有這次會畫到的幾何圖形。我也會分享我是在哪裡畫下這些作品，讓你明白隨處皆可作畫，而且許多工具都是隨手可得。

2 接下來會有一些技巧、提醒和說明。我建議你在開始畫之前，先讀這幾頁，我稱為基本的幾何圖形解構。這幾張說明頁，一開始會有物品的圖片，接著就會開始解構這些物品，所以你可以完整地看出整體和各別的形狀。接著我會提供小技巧和捷徑，每一個步驟都有解釋。我也會使用一些藝術名詞，例如透視和輪廓線，不過都是基礎的程度。為了方便查詢，這本書後面附上了詞彙表。

3 每一章都有空白處讓你可以直接畫在上面，你可以發揮你的創意，把它畫下來。每堂課都會將三十分鐘區分成四大步驟，每個步驟都有時間限制：

1）畫出草稿：先畫出用基本幾何形狀組合的草稿。

２）調整形狀：修改草稿的形狀，讓它更像你要畫的物品。

３）加入光影：決定光源的位置。

４）完成作品：打光和修邊。

4 加碼挑戰單元。每一章的最後你都會看到這一章想要傳達的概念，你可以依此再創造出更多有創意的作品。有時候我會演示如何畫出相關的物品，例如這本書酒瓶那堂課，我會教你如何畫酒杯；有時候我也會教你如何畫出形狀差不多的物品；有時候我會再多教一點每一章學過的技巧；有時候你會發現，同樣的物品有不同的畫法。繪畫是流動的，沒有最正確的方法可以完成。

我的七大獨家祕訣

你能在每一章都獲得許多小技巧，接下來的概念和技巧可以讓你在每一章都派上用場，或是發揮在你自己的繪畫興趣上，無論是不是按照這本書所得到的啟發。

1 輕輕地畫

擦掉和重新描邊可以讓畫畫變得更真實。沒有人第一次畫的時候，可以將每一條線都畫得十分精準，這個技巧是三十分鐘系統很強調的「擦掉」。每次開始畫，都是先畫出基本形狀，大致畫出個樣子，再擦掉不需要的地方。不要有負擔，輕鬆畫，記得輕輕地畫。

2 記得防暈染

為了保護已經畫過的部分，記得拿一些廢紙蓋上它們，這樣可以避免許多懊悔產生！

3 你的紙不用緊緊黏在桌子上

把紙邊轉邊畫並不是作弊！很多人會發現從另外一個方向畫比較容易，如果你需要旋轉紙張，就這樣做吧！

4 使用鉛筆測量技巧

許多章節你會看到使用鉛筆測量的技巧，你可以用自己的方式來練習這個技巧，以決定或是再製你畫的物品的相對尺寸。拿著鉛筆，靠近你的眼睛，另一隻眼閉上，用它測量物品的長度或寬度，注意你手指的長度和寬度相對於鉛筆上手的位置。就算這個物品是擺在房間很遠的地方，或者是書上的圖片，甚至是在你的電腦螢幕上。當你使用這個技巧測量物品的不同部分，要確定你都是在相同的距離。因為如果你往前，物品在你鉛筆的位置，相對而言會變得比較大，所以你必須再重新測量。

5 用你的眼睛觀察相對尺寸

藝術家會檢查所畫物品的相對位置，即使我在這本書會建議某些物品比較精準的尺寸，但是每一個元素的尺寸，都與其他元素相關。如果你在畫物品的頭和身體的時候，記得頭是身體的幾倍大，例如當你畫花瓶的時候，高是不是寬的三倍呢？鉛筆測量技巧會幫助你找到答案，在每一章，我也會提供你測量的捷徑。

6 迅速製作量尺

把素描紙摺一半再摺一半，打開之後就可以得到一把尺了！每一道摺痕就像一把便利尺，這也是另一個讓物品可以等比的方法。畫畫的時候如果要測量，需要一把小小的尺，但你也可以使用小指當尺，去創作一個小指尺寸的物品，使用錢幣也可以。

7 我愛紙擦筆！

塗抹陰影可以讓繪畫作品更滑順和真實，我通常都用手指擦出陰影，或用紙擦筆。紙擦筆是由紙緊緊地捲成筆做成，非常便宜，可以在美術社或網路買到。我強烈建議你買一包！

不過，這本書建議你尋找隨手可得的資源。如果你沒有紙擦筆，可以自己做一個！摺餐巾紙、衛生紙或紙毛巾，或者比較正式一點，將紙巾包在鉛筆外面，用橡皮筋綁好。

這本書每一個物品都可以使用紙擦筆，你可以在第十六課畫酒瓶找到，或是在第二十四課畫貝殼發現。

讀者意見

　　這本書不是我個人的藝術創作，許多藝術家朋友出了不少力。我同時也受到學生的啟發，也有其他藝術家因為使用這套系統而提出改進建議。

　　我希望你運用這套三十分鐘繪畫系統，我特別希望你利用這本書的技巧，創造出屬於你自己的繪畫。請讓我欣賞！告訴我你是怎麼畫出來，email 給我：mark@markkistler.com。無論如何，繼續畫吧！

第 1 課

3O–MINUTES 香蕉

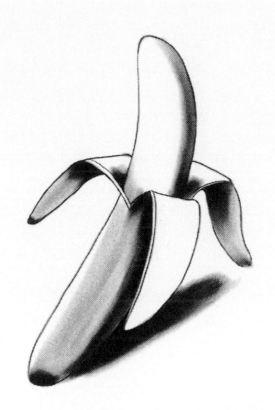

我覺得香蕉很搞笑，甚至只要一講到它，我就忍不住想笑。每當我在畫香蕉——通常是教小朋友畫畫的時候——都會覺得它實在太好玩了，而且任何人都能盡情搞怪。在我所有的繪畫課之中，最受小朋友歡迎的是「忍者香蕉」：速寫一根香蕉，為它戴上忍者面具，並且畫上眼睛。像這樣把軟軟的香蕉和激烈的打鬥連結起來，每次都會逗得孩子們和我自己哈哈大笑。所以，你邊笑邊畫也沒關係喔！

作畫地點
我受邀前往俄勒岡州波特蘭市的動漫展。趁著休息時間，吃了一根香蕉。

畫香蕉的工具

▶ 鉛筆

▶ 橡皮擦

▶ 圖畫紙，或是畫在第 18 頁

▶ 你的手，一根香蕉，或是任何可以幫你畫
 弧線的東西

今天要畫的香蕉

這根剝皮香蕉是不是很誘人啊？
幸好我聽不見你的笑聲！

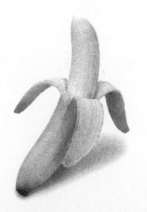

香蕉的形狀

解構香蕉

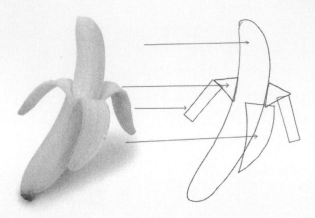

要畫一根香蕉，第一步就是畫出它的外形。我把它稱作「彎曲的橢圓形」，以符合這本書的主要概念：畫出眼前看到的基本幾何形狀。沒錯，它就是一個看起來像香蕉的橢圓形，你也畫得出來！至於三片剝下的香蕉皮，則是由三角形和長方形組成。

快速畫的小祕訣

用手描出形狀

如果你正好有一根不太熟的香蕉，就直接用它來描出形狀吧！事實上，身邊任何物品只要有平滑的弧線，都能善加利用（你有迴力鏢嗎？）；甚至只要單手微彎，沿著輪廓描就可以了。總之，這是一個非常簡單的形狀，試試看！（圖1）

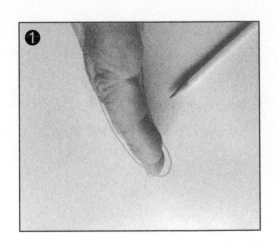

畫一條基準線

在香蕉頂端算來大約三分之一的地方，輕輕畫一條基準線（之後再擦掉）。要畫其他部分時（也就是那三片垂掛的香蕉皮），這條指引線會很有幫助。

重點提醒與下筆技巧

旋轉紙面

我發現自己畫弧線的時候，有一個方向特別順手。假如你不想用工具來幫忙畫香蕉，可以事先練習一下，多畫幾條弧線，看你比較喜歡哪個方向，然後旋轉你的書或圖畫紙，讓自己畫得更輕鬆。請記住：紙張可以隨時移動。

比起往下「拉」弧線，我更喜歡向上「推」，手腕的移動方式就像這樣：（圖2）

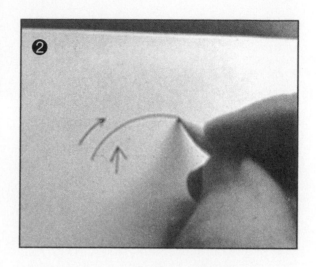

反摺香蕉皮

想讓香蕉皮看起來更真實，陰影是重要關鍵。越接近反摺處的角落和縫隙，陰影要畫得越深；離反摺越遠則越淡。（圖3）

描繪香蕉皮的邊，強化反摺的視覺效果。（圖4）

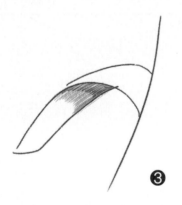

簡易的測量方法

▶ 香蕉如果畫得和你的拇指一樣長，寬度就要和你的小指一樣。

▶ 果肉露出的部分，占整根香蕉的三分之一。

▶ 在中間畫一個彎曲的三角形，就是前面那片香蕉皮了。

 1 畫出草稿 /10 分鐘

輕輕地畫!

▶ 畫一個彎曲的橢圓形,在三分之一的地方畫出基準線。（圖1）

▶ 靠近基準線的兩側,各畫一個三角形。（圖2）

▶ 在兩個三角形下方各加長方形,再畫一個彎曲三角形。（圖3）

❶

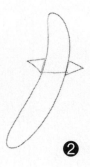

❷

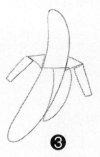

❸

 2 調整形狀 /5 分鐘

▶ 修一修香蕉皮的形狀。

▶ 畫一個∨,表現香蕉皮的裂縫。（圖4）

▶ 擦去多餘的線條（圖5）

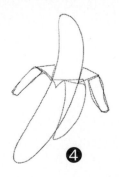

❹

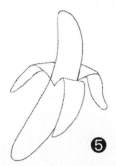

❺

 3 加入光影 /10 分鐘

注意光源！

▶ 陰影要畫在光源的反方向。（圖6）

▶ 反摺處下方、角落和縫隙顏色要加深。（圖7）

▶ 畫出影子。越靠近香蕉，顏色越深。（圖8）

 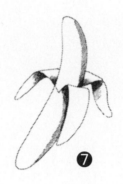 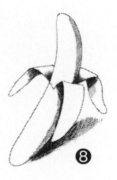

❻ ❼ ❽

 4 完成作品 /5 分鐘

▶ 畫出香蕉蒂和香蕉皮的邊。（圖9）

▶ 輕輕畫上陰影，表現出香蕉皮的黃色，用手指稍微擦抹。（圖10）

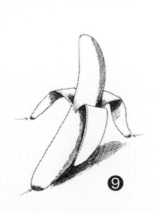

❾

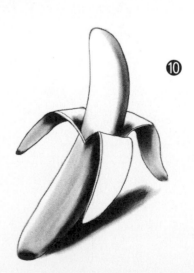

❿

你可以畫在這一頁

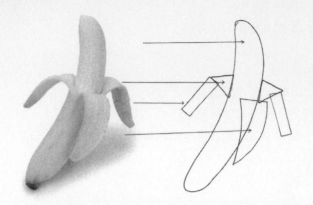

加碼挑戰：生動的摺線

彎摺的香蕉皮，使得畫面更具辨認度、空間感以及視覺深度。以下這個簡單的練習，能幫助你提升畫摺線的技巧，讓你快速又輕鬆地畫出更棒的素描！（想知道更多摺線和帶狀物的畫法，請看「第二十五課：芭蕾舞鞋」。）

1 先畫一條基準線，線上畫一連串迴圈。（圖1）

2 用黑點標記待會兒要畫的平行摺線（我把它們叫作「躲貓貓線」），也就是物體彎摺的地方。從左邊開始，依序標示出來後，再畫出最左邊第一條約呈45度角的躲貓貓線。（圖2）

3 畫出其他摺線，角度要和第一條一樣。記住：上方的摺線要從最右邊開始畫。（如有必要，可以先標出黑點。）（圖3）

4 畫出帶子的邊。（圖4）

5 在光源的反方向畫出陰影，帶子下面和摺線下方要特別加深。擦掉基準線和黑點就完成了。（圖5）

第 2 課

30−MINUTES 嘴巴

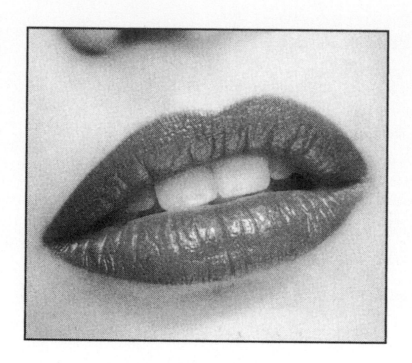

如果眼睛是靈魂之窗，嘴巴就是通往世界的大門。打開門，分享你的點子、創意、笑聲和喜悅吧！畫嘴巴很有樂趣，不僅能在三十分鐘內輕鬆完成，也是練習畫輪廓線的絕佳方法。這個技巧能表現出弧狀物的飽滿外形。嘴巴不太可能畫壞，畢竟地球上有七十億人，等於有數十億種嘴形，無論你最後畫得如何，這世上一定有一張嘴和它一樣！

作畫地點
當時我在我家附近的熟食店吃東西。

畫嘴巴的工具

▶ 鉛筆
▶ 橡皮擦
▶ 圖畫紙，或是畫在第 26 頁
▶ 名片
▶ 錢幣

今天要畫的嘴巴

朋友，給你一個誘人香吻！

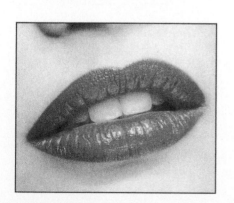

嘴巴的形狀

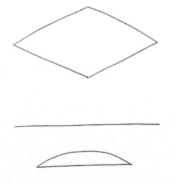

等一下！
看完這兩頁再開始畫

解構嘴巴

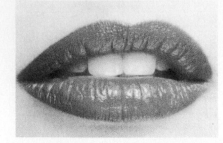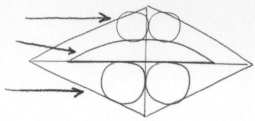

我一試再試，好不容易才看出這個嘴巴的基本幾何形狀：只要畫一個菱形，從中間一分為二，就能快速打好草稿。然後畫一條弧線，這個半圓形是雙唇之間的空隙。分別在上下嘴唇畫出最大的圓，唇形的輪廓就出來了。我不在打草稿時畫牙齒，雖然它們很重要，但是不需要一開始就畫出來。畢竟，只要學會用基本幾何形狀打草稿，面對白紙時你就不會再害怕下筆！

快速畫的小祕訣

用名片畫出基準線

兩條相互交叉的基準線，是畫嘴巴的關鍵：

1 沿著名片的長邊輕輕畫線，然後把名片對摺，標出這條線的中心點。（圖1）

2 打開名片，從另一邊對摺後再打開，在摺痕上做個小記號。
（圖2）

3 將名片上的記號和線上的記號對齊，沿著名片的短邊輕輕畫線，就像這樣！（圖2）將兩條線的末端連起來，菱形就畫好了！
（圖3）

用錢幣畫圓

用錢幣描出下唇的圓圈，上唇的圓圈則直接畫。
很多人會把嘴唇畫得太薄，先畫圓就能避免這種狀況！（圖4）

簡易的測量方法

▶ 水平基準線的長度，大約是垂直基準線的兩倍。

▶ 上嘴唇的圓圈，大小約為錢幣的四分之三。

　▶ 下唇的圓圈要緊連基準線的邊角，下方可以稍微超出一點。

　▶ 上唇的圓圈要緊連弧線。

　▶ 上唇的圓圈可以稍微超出菱形上方。

牙齒的位置和大小

▶ 兩顆門牙分別位於垂直線的兩側。

▶ 兩顆門牙的寬度和上唇的圓圈差不多。

重點提醒與下筆技巧

要畫嘴巴之前，先練習上下嘴唇的輪廓線。輪廓線就是可以呈現出物體體積的弧線。

看到草稿上的錐形了嗎？像這樣畫出輪廓線，可以表現出嘴唇的形狀與厚度。（圖5和圖6）

根據下唇中間的圓圈，畫出輪廓線的弧度。（圖7和圖8）

 1 畫出草稿 /5 分鐘

輕輕地畫！

▶ 參考第 22 頁的祕訣，利用兩條基準線畫出菱形。（圖1）

▶ 畫出兩片嘴唇之間的半圓形。（圖2）

▶ 沿基準線畫圓圈。（圖3）

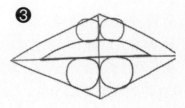

2 調整形狀 /10 分鐘

▶ 利用第 23 頁的測量技巧，畫出兩顆門牙。

▶ 擦掉圓圈之間的基準線。（圖4）

▶ 修飾線條，讓嘴形變得柔和。（圖5）

▶ 依照圓圈的弧度，畫出幾條輪廓線。（圖5）

▶ 擦掉圓圈和多餘的線。（圖5）

▶ 畫出比較小的牙齒。

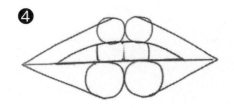

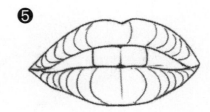

 3 加入光影 /10 分鐘

注意光源！

▶ 在牙齒下方（也就是口腔內）畫陰影。（圖6）

▶ 用手指或紙擦筆把陰影擦抹到嘴唇上。別擔心會把畫面弄髒。（圖6）

▶ 離光源最遠的地方，陰影要加深。擦出下唇的亮部。（圖7）

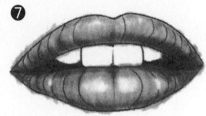

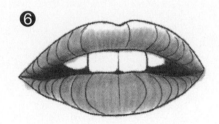

❻

❼

 4 完成作品 /5 分鐘

▶ 把髒汙的地方擦乾淨，再輕輕擦出上唇的亮部。

▶ 增加更多輪廓線。

▶ 把邊緣畫得更深更清楚。（圖8）

❽

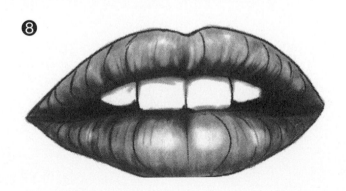

你可以畫在這一頁

加碼挑戰：圓柱體的輪廓線

多練習輪廓線很有幫助，能讓你畫出豐盈的嘴唇！畫輪廓線不但很有趣，而且可以讓管狀物看起來更逼真。立刻練習看看，把圓柱體畫得更有立體感吧！

距離越遠，弧度越彎

輪廓線不僅可以表現出深度，還可以創造出空間感。運用漸漸變短、變彎的輪廓線，可以製造出距離感。（如圖 1 所示：越後面的圓形越小，弧度看起來越彎。）

1 畫一條斜線，這是管子的下緣。（圖2）

2 在左邊畫一個圓，這是管子的洞口。（圖2）

3 再畫一條斜線，這是管子的上緣。（圖3）

4 在管子的尾端畫一個半圓，弧度要比洞口的圓更彎。（圖3）

5 從左到右畫出漸漸變短、變彎的輪廓線。（圖4）

6 沿著管子的下緣多畫一些短輪廓線，增加立體感。（圖4）

練習夠多圓柱體之後，畫畫看這個甜甜圈吧！

第 3 課

30–MINUTES 椅子

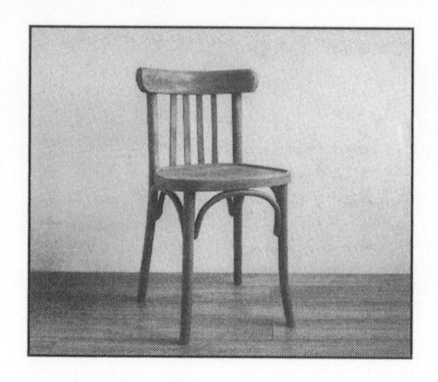

我在設計這一課的內容時，不停想起一部很喜歡的電影：二〇〇二年上映，吉姆卡維佐主演的《絕世英豪》（The Count of Monte Cristo）。卡維佐飾演的艾德蒙，被囚禁在連一張椅子都沒有的地牢裡長達十二年。當他挖地道去了另一個囚犯的牢房，在那裡看到一張舊木椅，他坐下來，一股舒適感湧上全身。這是整部片最棒的一幕：沒有椅子的日子，我們要怎麼過？

作畫地點
這是在我家的工作室，坐在一張椅子上畫的。

畫椅子的工具

▶ 鉛筆
▶ 橡皮擦
▶ 圖畫紙，或是畫在第 34 頁
▶ 便條紙或廢紙
▶ 你的小指

今天要畫的椅子

來吧，大家一起站著工作！

椅子的形狀

解構椅子

等一下！
看完這兩頁再開始畫

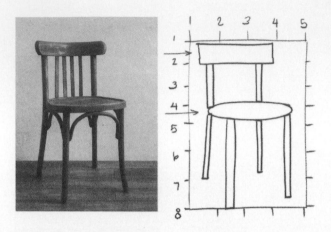

要看出椅子的基本幾何形狀並不難：椅座是橢圓形，椅腳、椅背和背撐支架等部分則是長方形。最大的挑戰在於：如何畫出所有椅腳的比例？我的祕訣是先畫一個基準框，把椅子畫進方框裡，這樣一來，椅腳就不會橫七豎八了。基準框除了用直尺來畫，也可以利用自己做的「簡便尺」。記住一個重點：椅子的前腳要畫得比後腳還長，才能表現出空間感。此外，加深下方陰影並畫出椅子的影子，可以讓整個作品躍然紙上，看起來更有立體感。繼續看下去吧！

快速畫的小祕訣

製作一把簡便尺

手邊正好沒有直尺？別擔心。拿一張便條紙或廢紙，在紙邊標出八段和小指等寬的距離。（圖1）依序寫上數字。（圖2）

把椅子畫在方框裡

只要有了基準框，就能畫出複雜物體的比例。用剛才做的簡便尺畫一個長方形，長是寬的兩倍，然後在四個邊畫出你專屬的繪圖網格，標出數字。這個測量方式並不精準，但是能幫你確定椅子各個部分的長度關係。（圖3）

簡易的測量方法

▶ 基準框的高度大約是小指的七倍，寬度則是小指的四倍。

▶ 大約從數字 4 的高度開始，畫一個橢圓形椅座。

▶ 椅背比椅腳的三分之一再短一點。

▶ 左前方的腳椅最長，最靠近框底。

▶ 右後方的椅腳最短，離框底最遠。

▶ 根據基準框，檢視椅子各部分的位置。（圖4）

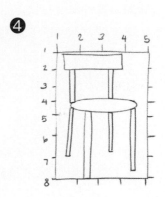

注意！

椅腳並不是完全平行的，你可以稍微往外畫開一點。

重點提醒與下筆技巧

地平線

照片裡，牆面與地板的交界處稱作地平線。只要畫一條地平線，就能表現出椅子放在地面的感覺。

椅座的線條和陰影

只要照著以下步驟，注意光影，就能把橢圓形畫得像椅座：

1 加一條線，讓它看起來有厚度。（圖5）

2 先在光源的反方向（也就是左邊）畫出陰影。（圖6）

3 最後完稿前，在椅面的邊緣加上陰影。（圖7）

 1 畫出草稿 /10 分鐘

輕輕地畫！

▶ 畫一個長方形，把椅子畫在裡面。（參考第 31 頁的「簡便尺」祕訣）

▶ 畫出橢圓形的椅座。

▶ 畫出前椅腳。左前方的椅腳最長、最接近框底是圖畫上最長的也是最低的。

▶ 畫出後椅腳。右後方的椅腳最短、離框底最遠。

▶ 畫出椅背和兩根主支架。（圖1）

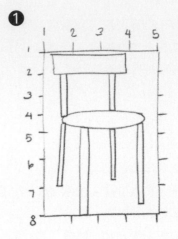

 2 調整形狀 /5 分鐘

▶ 畫出椅座和椅背的邊，修改椅腳的角度和弧度。（圖2）

▶ 畫出四根背撐支架，以及椅座下的三根弧形支架。（圖3）

▶ 把邊角修圓，畫出地平線。（圖4）

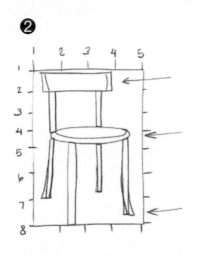

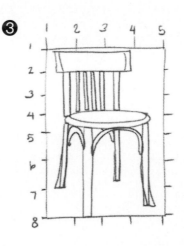

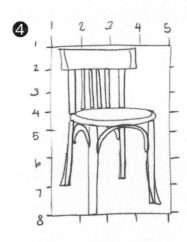

 3 加入光影 /10 分鐘

注意光源！

▶ 把草稿擦乾淨。

⊃ 在光源的反方向畫上陰影，包括：四根椅腳左側，所有支架左側，椅背和椅座的左側邊緣。（圖5）

⊃ 在椅腳下畫出影子。（圖6）

❺

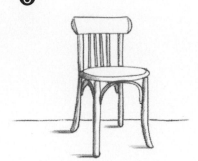

❻

 4 完成作品 /5 分鐘

▶ 椅座下、椅背下和弧形支架的陰影要畫得最深。

⊃ 椅背加些陰影，增加立體感。

▶ 在椅面的邊緣加上陰影。

⊃ 好囉，請坐吧！（圖7）

❼

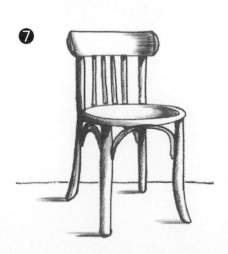

你可以畫在這一頁

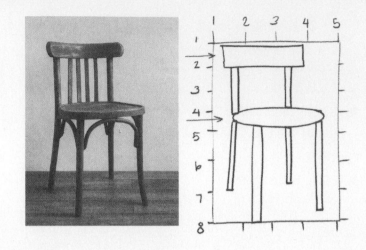

加碼挑戰：設計一張單人沙發

我非常喜歡功能性設計的家具。無論是文藝復興風格、殖民風格或現代風格，所有家具在誕生之前，一定都經歷過構思及草圖階段。我們來找點樂子，當個一日家具設計師：運用這堂課教你的橢圓形椅座，設計出一張新椅子吧！

1 畫一個橢圓形。（圖1）

2 從橢圓形兩端畫兩條往下延伸的直線，底部再畫一條弧線。（圖2）

3 原本的橢圓形看起來跑到椅子上方了！接下來要做個開口，畫出可以坐的地方。依照底部的弧度畫一條虛線，再從橢圓形中間畫一條線往下連。（圖3）

4 畫出椅子的邊，增加立體感。（圖4）

5 畫出讓人坐的地方，擦掉多餘的線。（圖5）

6 在光源的反方向畫出陰影，加上一條地平線。哇！單人沙發完成了！（圖6）

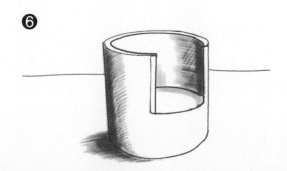

第 4 課

30-MINUTES 企鵝

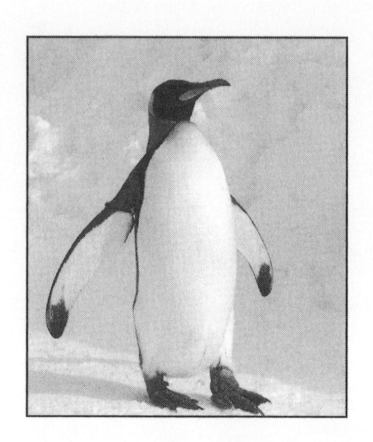

多棒的動物啊！看起來得意又調皮，高貴又可愛，要我花多少時間欣賞企鵝都可以！事實上，我曾經花了好幾個小時看著牠們，被滑稽的模樣逗得呵呵笑，完全忘了自己去水族館是為了畫企鵝，而不是盯著牠們看！在閉館之前，我只剩十五分鐘可以整理這一課的內容，好在我在那裡是為了找靈感，而不是找個模特兒來畫。這堂課我們要看著照片進行，畢竟企鵝不可能乖乖站著半小時不動。在紙上快速畫出企鵝獨特的姿態，是很有意思的挑戰！

作畫地點
在德州加爾維斯頓島的穆迪花園水族館金字塔畫的。

畫企鵝的工具

▶ 鉛筆
▶ 橡皮擦
▶ 圖畫紙，或是畫在第 42 頁
▶ 大拇指
▶ 小拇指
▶ 紙擦筆

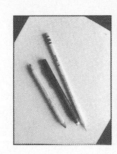

今天要畫的企鵝

皇帝企鵝！

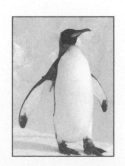

企鵝的形狀

等一下！
看完這兩頁再開始畫

解構企鵝

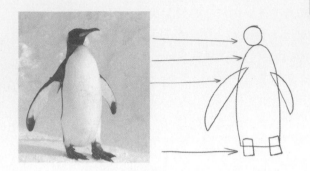

畫企鵝沒有想像中那麼複雜，你只要把這個神氣的傢伙看成幾何圖形就可以了：身體是一個拱形；頭是一個圓形，在拱型頂端，稍微偏一邊；雙翼是半橢圓形；兩隻腳是小長方形。我在拆解基本幾何形狀時，一點也不在乎腳趾和嘴喙等細節，因為只要能畫出草稿，這些細節就會變得很好處理。一旦有了基本外形，你就能看出小細節要怎麼畫。今天開始，揮別你的繪畫焦慮！

快速畫的小祕訣

用大拇指畫身體

沿著你的大拇指，描出企鵝的拱形身體。（圖1）

用小指畫雙翼

沿著小指頭的一邊，描出半橢圓形的翅膀。

企鵝的嘴喙

嘴喙不難畫，但是它的大小和位置有一點微妙：

1 利用小指頭找出端點，再畫出嘴喙。（圖2和圖3）

2 將線條延伸至頭部。（圖4）

讓牠的嘴喙驕傲地斜斜朝向天空！

簡易的測量方法

▶ 企鵝的身體比頭的五倍再高一點。

▶ 企鵝的頭大約是身體寬度的一半。

▶ 如果頭是一根小指頭寬：

　▶ 嘴喙要從頭部延伸出去一根小指頭寬。

　▶ 前面的腳長等於小指頭寬度，後面的腳稍微短一點。

　▶ 較長的翅膀外緣和企鵝身體之間的距離，大約和身體寬
　　度一樣。

▶ 兩隻腳的外緣，直接從身體的外緣延伸下來。

重點提醒與下筆技巧

斜斜的腳趾讓企鵝更立體

看出照片裡的腳趾是向下傾斜的嗎？一方面是因為企鵝站在
小丘上，另一方面則是因為離我們越近的事物，看起來比較
大也比較低。（圖5）

用紙擦筆畫出柔和陰影

在企鵝白色的身體加上隱隱約約的陰影，可以製造出重量感。
我很喜歡使用紙擦筆，它能擦抹出柔和的陰影；你想用手指
也可以。

首先，在光源的反方向畫出最深的陰影，包括身體左側和雙
翼下方。（圖6）

用紙擦筆或手指擦抹紙上的筆鉛，做出較淺的陰影。（圖7）

畫企鵝之前，在紙張的角落多多練習這個技巧。（圖8）

 1 **畫出草稿** /5 分鐘

輕輕地畫！

▶ 用大拇指畫出拱形身體。

▶ 畫出圓形的頭。

▶ 畫出半橢圓形的雙翼。

▶ 畫出兩個長方形的腳。（圖1）

❶

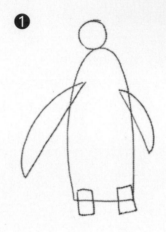

 2 **調整形狀** /10 分鐘

▶ 參考第 38 頁的小祕訣，畫出脖子和嘴喙。（圖2）

▶ 參考第 39 頁，雙腳各畫出三隻向下斜的腳趾。（圖2）

▶ 調整左邊翅膀上面的角度，並且讓兩側翼尖柔和一點。（圖3）

▶ 擦掉草稿上多餘的線。（圖4）

❷

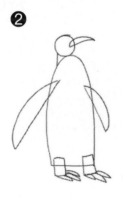

❸

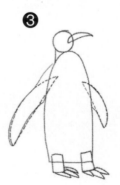

❹

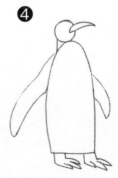

 3 調整形狀 / 10 分鐘

▶ 加上陰影之前，要先畫出企鵝黑色和灰色的部分。（圖5）

▶ 決定光源的方向。

▶ 在背光處畫上陰影，也就是身體左側、脖子下面，以及雙翼和身體比較低的
　部分。（圖6）

▶ 在雙腳後方畫出影子。（圖6）

▶ 用紙擦筆或手指將陰影擦抹開來。（圖7）

❺ ❻ ❼

 4 完成作品 / 5 分鐘

▶ 這幾個地方要畫得更深：

　▶ 腳趾之間的蹼。

　▶ 整個身體邊緣。

　▶ 身體、脖子和左邊翅膀之間。

　▶ 肚子和雙腳下方。

　▶ 嘴喙的上緣。

　▶ 輕輕畫出多雲的天空。

▶ 把弄髒的部分擦乾淨。（圖8）

❽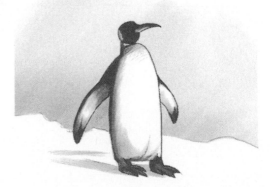

你可以畫在這一頁

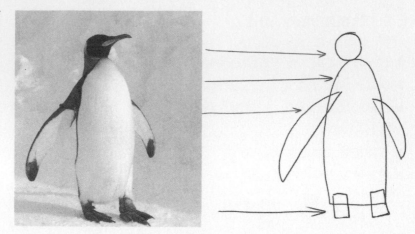

加碼挑戰：另一隻企鵝

既然我們已經知道如何將企鵝拆解成基本幾何形狀，就來畫另一隻企鵝吧！這是一隻悠閒地站在浮冰上的企鵝。跟剛才那一隻比起來，牠離我們比較遠，所以我們可以看到更多的背景。由於頭的角度不同，這次要畫在身體上面的一半。

1 畫出拱形身體，再畫一個圓形的頭。記住：企鵝的身體和頭的比例差距很大，身體高度至少是頭的五倍以上。（圖1）

2 畫出嘴喙、長橢圓形的浮冰和企鵝的倒影。（圖2）

3 修飾一下形狀。

4 將企鵝的雙翼加黑，倒影也一樣。為浮冰和水面增添一些細節：用雪堆把牠的腳藏起來，增加冰塊的厚度，畫出水上的波紋。（圖3）

5 根據你設置的光源，畫出陰影。（圖4）

第5課

30-MINUTES 籃子裡的番茄

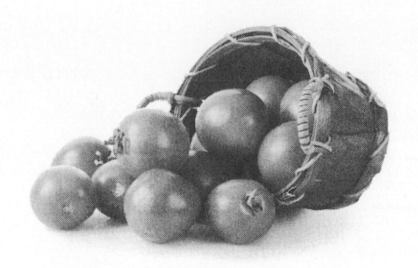

幾年前，我和好友艾瑞克、韓寧、康迪絲在西班牙打工換宿一個月，每天為兩英畝的番茄田澆水。我們每餐都吃番茄，早餐、午餐、晚餐，甚至連小菜都有番茄。我們吃膩了嗎？一點也不！占地二十英畝的美麗葡萄園裡，在陽光下孕育成熟的番茄，豐富了我們的旅行經驗，我永遠無法忘懷。

這堂課的目標就是重現這份感受和番茄的魅力，我們不需要把每顆番茄一一畫在正確的位置。

作畫地點
紐澤西的星巴克。

畫番茄的工具

▶ 鉛筆
▶ 橡皮擦
▶ 圖畫紙，或是畫在第 50 頁
▶ 咖啡杯底部
▶ 大拇指
▶ 信用卡

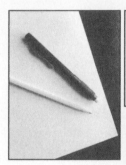

今天要畫的番茄

我有預感，你會愛上這個裝得滿滿的籃子！

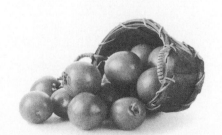

籃子裡的番茄的形狀

等一下！
看完這兩頁再開始畫

解構番茄

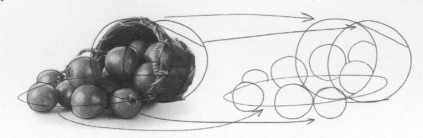

在這張圖片裡，我最先注意到兩個大圓形和一個橢圓形。可口的番茄從籃子散落出來，它們是小圓形，草稿上還有一些半圓形跟直線。比較複雜的是，這些幾何形狀是互相交疊的。畫一個從籃子延伸而出的大橢圓形，就可以幫助我們畫出代表番茄的小圓形了。

快速畫的小祕訣

畫出大圓形

利用咖啡杯（比較小的玻璃杯和馬克杯也可以）的頂部或底部，描出兩個交疊的大圓，就是籃子的部分。（圖1）

用大拇指畫橢圓

沿著大拇指畫一圈（圖2），然後翻轉紙張，再沿著大拇指畫一次，讓它變成一個橢圓形，也就是番茄散落的位置。

畫直線

運用任何可以畫直線的東西，例如信用卡。

簡易的測量方法

▶ 橢圓形寬度約為大圓形的兩倍。

▶ 第二個大圓畫在第一個大圓的中間附近。

▶ 最大的番茄寬度約為大圓的一半。

草稿分解步驟

我把草稿分成幾個階段，因為這些基本幾何形狀是互相交疊的。多多練習，盡量熟悉這些步驟。

第一階段

畫出大圓、橢圓和連接線：

▶ 沿著杯子畫出兩個重疊的大圓。（圖3）

▶ 畫兩條直線作為籃身：上方的線以較大角度往下斜，下方的線則和緩向上斜。（圖4）

▶ 輕輕畫一個扁平的橢圓形，和兩個圓重疊。它能幫你標出番茄的位置，之後就會擦掉。（圖5）

擦掉多餘的部分：

擦掉兩個大圓之間「不屬於籃子」的線，包括兩條直線上下，以及兩個大圓的重疊處。（圖6）

第二階段

開始畫番茄！畫出一些交疊的小圓：

從最靠近你的番茄開始，它是最大的，離得越遠就越小。快速畫出這些交疊的小圓，別擔心畫得不夠圓或太在意它們的位置，也不必把每顆番茄畫出來。（圖7）

好好地擦

勇敢的畫畫夥伴們，依照下列說明，把多餘的線擦掉吧！（圖8和圖9）

1 從最大的番茄下手（就是你想擺在最前面的那顆），擦掉圓裡面的線。

2 然後是它後面、其他番茄前面的圓，一個接著一個。

③

④

⑤

⑥

⑦

⑧

⑨

 1 畫出草稿 /10 分鐘

輕輕地畫！

▶ 第一階段（詳見第 47 頁）：畫出基本幾何形狀，包括兩個大圓，一個大橢圓和兩條斜線。

▶ 擦掉多餘的線。

▶ 第二階段（詳見第 47 頁）：別想太多，畫出一些交疊的小圓，越靠近你的要畫越大。（圖1）

▶ 完成了！處理細節時，你會需要一些半圓形。

❶

 2 好好地擦 /5 分鐘

▶ 擦掉橢圓形。

▶ 找出前面的番茄，擦掉裡面的線。

▶ 參考第 47 頁，把其他部分擦完。（圖2）

❷

 3 加入光影 /10 分鐘

▶ 注意光源！

▶ 把角落和縫隙塗黑，這會讓你的畫更立體。（圖3）

▶ 在每顆番茄下方和籃子裡面加上陰影，再以較淺的
　陰影覆蓋其他地方。

▶ 用手指擦抹番茄的陰影，讓它們看起來比籃子光滑。

▶ 用橡皮擦打光。（圖4）

❸
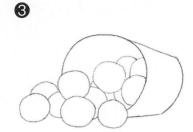

❹
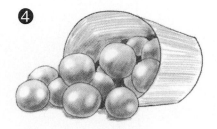

 4 完成作品 /5 分鐘

▶ 以半圓形畫出籃子的手把。（圖5）

▶ 畫出籃子上的交叉線，隨意塗出番茄蒂頭，在籃口和
　籃底畫幾個半圓形。（圖6）

▶ 再修飾一下就完成了！

▶ 加強最暗的部分和邊緣處。

▶ 擦掉多餘的線。（圖7）

❺
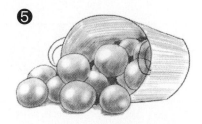

❻
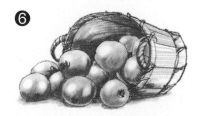

❼
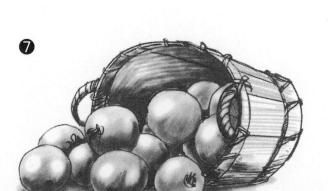

你可以畫在這一頁

加碼挑戰：具真實感的球體

我經常反覆畫這個主題，這些圓形和有趣的陰影畫起來很有意思。接下來，我們稍微談談球體的陰影。

在這一堂課，我們利用了簡單的陰影，快速製造出球體的立體感。如果你有更多時間，不妨按照以下的步驟練習，畫出看起來更逼真的球體。

1 畫出基本的圓形。（圖1）

2 決定光源的方向。看看剛才畫的番茄，有看到最亮的部分嗎？我把它們稱為「亮點」。想像光源從哪裡來，才能決定亮點的位置。這堂課所使用的照片，光源在上方，中間稍微偏左。

找出光打在物體上最強的地方，也就是亮點，在上面畫一個X。

在距離光源最遠的邊緣畫出陰影，不用擔心畫太黑。（圖2）
畫畫的時候，記住光源要保持一致。或許你會覺得理所當然，但是我經常看到很多人把陰影畫反了，連我自己也曾經畫錯。

3 加上影子，讓物體像是放在平面上。影子就像拋出去的釣魚線一樣，投射在光源的反方向。它的形狀，像是你畫的物體被壓扁、扭曲的模樣。以圓形來說，被壓扁就成了橢圓形。（圖3）

4 距離光源最遠的邊緣，是圓形最暗的地方。從這裡開始，增加一些中間色調；離亮點越近，陰影越淺。（圖4）

5 用手指從暗處到亮處擦抹，讓陰影更自然柔和。加深最暗的地方和邊緣，製造立體感。擦掉亮點的X記號。（圖5）

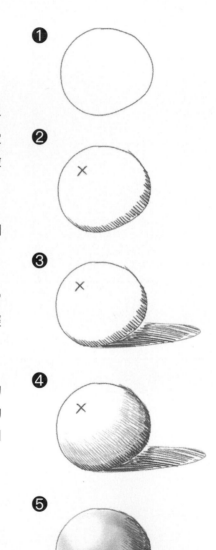

第6課

30-MINUTES 靴子

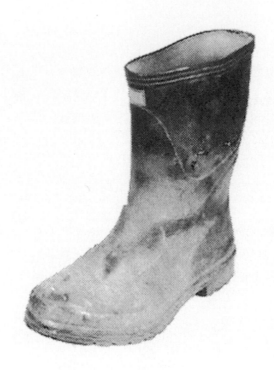

客座藝術家謝拉·普里特金運用這本書的方法，設計了一堂有趣的課，除了最後的加碼挑戰單元，所有圖都是她親自畫的，我很榮幸她願意花時間為這堂課量身打造內容。她的肖像畫和動畫作品都很棒。「我愛死了你這本書的概念，」她說：「裡面的某些技巧我也在使用，但是你這個超實用的方法，確實讓作畫過程更加簡化了！」

作畫地點
謝拉在她家的起居室畫的。

畫靴子的工具

▶ 鉛筆
▶ 橡皮擦
▶ 圖畫紙，或是畫在第 58 頁
▶ 錢幣

今天要畫的靴子
美呆了！

靴子的形狀

解構靴子

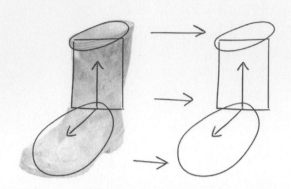

針對這雙靴子，謝拉建議的幾何形狀組合有一點不同：靴子的底部和開口是橢圓形，中間是長方形，就這麼簡單！你也可以看看第 59 頁，還有其他選項。畫草稿時，最難的部分是確定靴子底部的角度，以及所有形狀的相對大小。對此，謝拉建議參考時鐘指針。（也許她潛意識受到這本書影響！）她也建議把「靴子開口」當成一個單位，測量靴子其他部分；使用硬幣也可以。

靴子相關術語

為了解構靴子的幾何形狀，我們好好上了一課，得知靴子各個部分的專有名詞，以供畫畫時參照。我們希望靴子頂端的洞口也有一個花稍的名字，可惜它是唯一沒有命名的部分，我們自己把它稱為「開口」。此外，我把靴子的下方稱為「底部」。其他部分請見圖示：

快速畫的小祕訣

利用長短針的夾角

靴子底部和鞋套的角度，可以想像成時鐘的長短針。長針（鞋套）指向 12，短針指在 7 和 8 之間。要畫靴子之前，不妨在紙上畫個時鐘，參考它的角度。

在長針和短針的位置，畫出基本幾何形狀（橢圓形和長方形）。（圖 1）

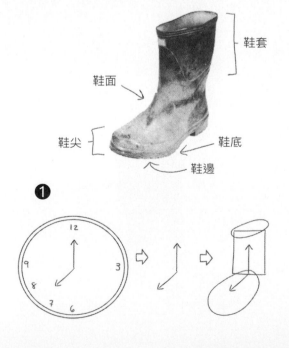

鞋套
鞋面
鞋尖
鞋底
鞋邊

❶

靴子開口和硬幣

畫畫很重要一點是找出正確的比例，這樣才能
畫出合適的尺寸：

▶ 把靴子開口當成一個測量單位。鞋套比開口
 長一點點，底部比兩個開口短一點點。（圖2）
▶ 以硬幣半徑為基準，確定靴子開口的寬度。
 畫鞋套和底部時，比例也一樣：鞋套長度和
 硬幣一樣，底部比兩個硬幣短一點。

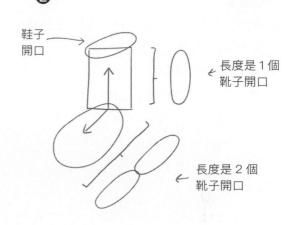

❷

鞋子
開口

長度是 1 個
靴子開口

長度是 2 個
靴子開口

簡易的測量方法

▶ 底部的長度約為鞋套的兩倍。
▶ 開口的寬度，大約和底部最寬的地方一樣。

重點提醒與下筆技巧

磨損或陰影？

有注意到靴子前方那個菱形記號，而且靴子上半部看起來比
較深嗎？它們不是陰影，而是磨損、褪色和設計。想知道如
何區別，就先確定光源，再用邏輯思考。既然腳尖和開口內
側是最亮的，那麼光源一定來自前方。如此一來，面對光源
的就是磨損而非陰影。（圖3）

❸

畫出磨損和陰影

將磨損和陰影用不同的方式表現，能讓畫作看起來更逼真。
謝拉運用「線影法」畫出磨損的感覺，陰影部分則畫得調合。
線影法是一種上陰影或調色的技巧，運用密集的平行線。你
也可以用「交叉線影法」（在原本的平行線上，畫出不同方
向的交叉線條）創造色調變化。（圖4）

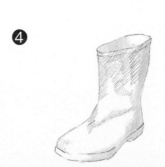

❹

 1 畫出草稿 / 5 分鐘

輕輕地畫！

▶ 運用時鐘長短針角度，以及第 55 頁的測量技巧。

▶ 畫出橢圓形的靴子開口。

▶ 畫出長方形的鞋套。

▶ 畫出底部的大橢圓形。（圖1）

❶

 2 調整形狀 / 15 分鐘

▶ 擦掉靴子內部多餘的線條，包括長方形的上方。（圖2）

▶ 根據照片，調整開口弧度。（圖3）

▶ 畫兩條線，調整鞋套和鞋面的寬度。（圖3）

▶ 在鞋邊多畫一條線，稍微修飾下方的橢圓形。（圖4）

▶ 畫出另一條和鞋邊相符的線，鞋尖就完成了。（圖4）

▶ 畫出鞋跟。（圖4）

▶ 擦掉一開始的線。（圖5）

▶ 用線影法表現刮痕和褪色。（圖5）

❷

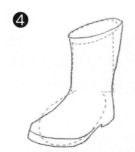

❸

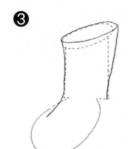

❹

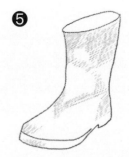

❺

 3 **加入光影** /5 分鐘

注意光源！

▶ 畫出大面積的陰影：

　▶ 鞋子後方的邊緣，鞋套的頂端。

　▶ 靴子開口前方的內側。

▶ 混合陰影區域。

▶ 加深鞋邊的前方，開口的邊緣，腳跟的前面。

▶ 畫出影子。（圖6）

 4 **完成作品** /5 分鐘

▶ 用橡皮擦打亮鞋尖。

▶ 畫出設計細節，包括前面的標籤。

▶ 把弄髒的地方擦乾淨，把暗處陰影畫得更深。

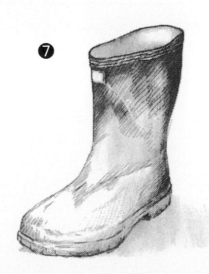

你可以畫在這一頁

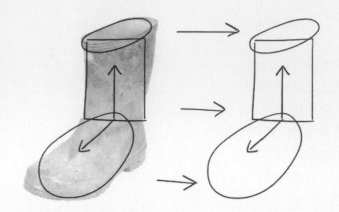

加碼挑戰：靴子的組合形狀

你現在應該明白了，學會看出基本幾何形狀，你就能快速地為任何想畫的事物、為本書的所有主題打草稿。我提供了入門技巧，但是無論畫靴子或其他物品，都沒有「唯一」的正確方法。今天要練習的是找出各種解構靴子的方式，以下先提供幾個範例。

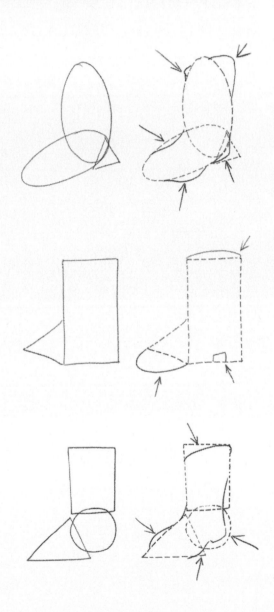

第 7 課

30-MINUTES 雲

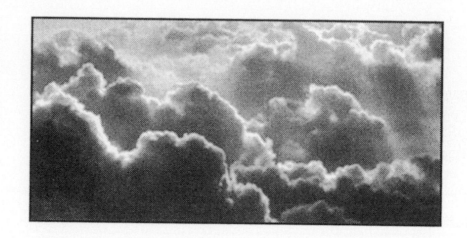

很壯觀的照片對吧？我對雲非常著迷，它們時時變化，充滿
驚奇。這一課我們將看著照片來畫，不過，走出戶外畫雲也
很符合這本書的精神，畢竟它們一直在移動，你必須快速畫
完！利用光線和生動筆觸畫出鬆軟的雲吧。它們轉瞬即逝，
在大自然的設計下，既蓬鬆又形狀萬千。所以想要畫雲，不
能抱持完美主義。但是，如果你的畫能表現雲的感覺，它就
是完美的。

作畫地點
新墨西哥州的阿爾伯克基，
當時待在我租的小土胚屋頂
樓。

畫雲的工具

▶ 鉛筆
▶ 橡皮擦
▶ 圖畫紙，或是畫在第 66 頁
▶ 膠囊咖啡
▶ 美元十分錢幣
▶ 美元五分硬幣

今天要畫的雲

蓬鬆又迷人！

雲的形狀

解構雲

這張照片裡的雲浪，是由許多圓形組成的，特別是前方最大的雲團。我先把那些圓形畫出來，標記出第一組雲的外形，再根據它畫出其他雲層。不需要把所有雲層都畫成圓形，只要看著第一組雲，就知道剩下的要畫在哪裡。我不打算畫得和這張照片完全一樣，而是模仿大自然的設計，追求「有計畫的隨機」：如果我能隨意改變雲的尺寸和形狀，它們就越顯得真實。

快速畫的小祕訣

膠囊咖啡和錢幣

用膠囊咖啡描出較大的圓形，再用十分和五分美元硬幣描出其他小圓形。

重點提醒與下筆技巧

表現雲的蓬鬆感

想畫出具蓬鬆感的邊緣，必須：

▶ 在畫這些柔軟的浪花時，手部要放鬆。

▶ 手部上下移動，改變速度和節奏，創造不同的尺寸和空間。

▶ 記住：最重要的是變化！（圖1）

雲的陰影

每朵雲的形狀獨一無二，陰影能讓它們有實質感與體積感。運用豐富色調的陰影變化，表現雲層邊緣的白。以下是畫陰影的技巧：

1 從第一層雲的後方，也就是彼此交疊處開始畫陰影。你看看，第一層雲是不是立刻就變得立體了？（圖2）

2 第一層雲加上淡影。（圖3）

3 以不同的色調變化，為每一層雲加陰影，雲的邊緣除外。照片裡的光源在上方，稍微偏右，越接近光源就越明亮，陰影的部分則顯得更暗。

4 不要猶豫，加深最暗的地方。在每團雲的後方加深，任何角落和縫隙都不要放過。（圖4）

5 使用紙擦筆或手指將陰影擦抹均勻，可以讓雲看起來更真實。（圖5）

 1 畫出草稿 /5 分鐘

輕輕地畫！

▶ 在左下方畫一個圓。（圖1）

▶ 緊連著畫出兩個五分錢幣大小的圓。（圖2）

▶ 在接連畫出兩小一大的圓。（圖3）

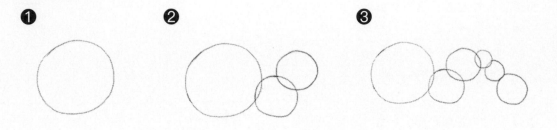

❶　❷　❸

 2 調整形狀 /10 分鐘

▶ 在剛剛的草稿上，沿著那些圓的上緣畫出一條忽上忽下的不規則線。（圖4）

▶ 擦掉最初的草稿。

▶ 在第一條線後方，再畫一條不規則線。（圖5）

▶ 再畫兩條不規則線，它們和前兩條線相接。（圖6）

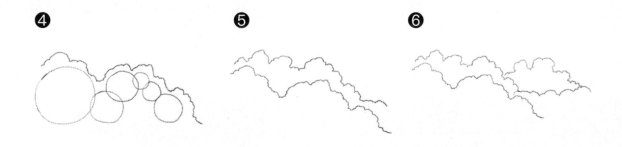

❹　❺　❻

3 加入光影 /10 分鐘

注意光源！

▶ 在每個雲層邊緣的後方畫出陰影。

▶ 參考第 63 頁，除了最亮的部分，每個地方都要加上深淺不一的色調。（圖7）

▶ 角落和縫隙的陰影要畫得最深。

▶ 將陰影擦抹均勻。（圖8）

❼

❽

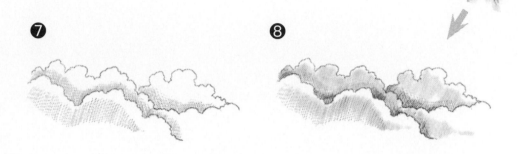

4 完成作品 /5 分鐘

▶ 必要的話，在邊緣打光，順便擦拭弄髒的地方。

▶ 如果你願意，不妨多畫幾個雲層。

▶ 加深最暗的部分，讓它更有立體感。

▶ 最後再稍微抹勻。（圖9）

❾

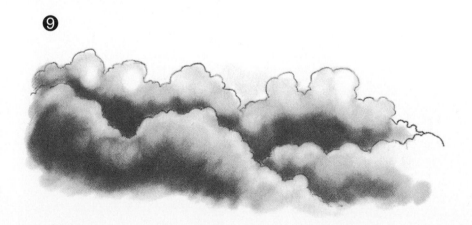

你可以畫在這一頁

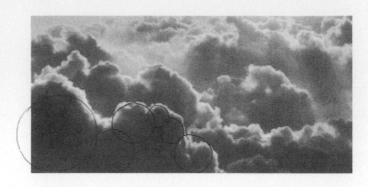

加碼挑戰：立體雲狀文字

我很喜歡畫雲和所有質地蓬鬆的東西！如果你覺得只畫雲不夠，《一枝鉛筆就能畫》這本書裡有其他相關課程。我還教過更多有雲朵質感的物品，從一團雲到加速移動的雲，噴射機後方的煙到太空梭發射的煙，洗衣機裡的泡泡或颶風。不過，我最愛的是運用畫雲的技巧，創造雲狀文字。選出一、兩個字母，一起來玩吧！如果同事看到你在便條紙上的字母塗鴉，一定會大感驚奇！

1 輕輕寫下「Hi！」，字母和驚嘆號的距離都要隔開一點。等一下你就知道理由了。（圖1）

2 在每個字母外面畫出圓圓胖胖的輪廓。（圖2）

3 把裡面的字擦掉，沿著剛才的輪廓，畫出一條比較深、彎彎曲曲的線，再把多餘的線擦掉。（圖3）

4 光源在右上方，使用彎彎扭扭的短線在反方向畫陰影，邊緣的部分要特別加強。（圖4）

5 把背景塗黑，能讓字體更生動，製造出讓人大吃一驚的效果！（圖5）

第 8 課

30—MINUTES 向日葵

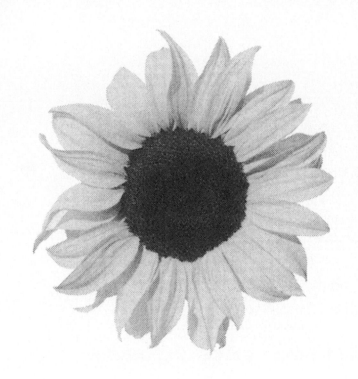

每當我去雜貨店，經過入口時就會想很買一束花（這個商品擺設技巧真聰明），而且我通常都會這麼做。我喜歡家裡充滿色彩，牆上掛了許多藝術品，而且四處都放了花瓶。我特別喜歡向日葵，愛極了從花心向外輻射的黃色花瓣。事實上，你真的能從向日葵看見「旭日」的感覺，彷彿藝術家的精心設計！

作畫地點
我在雜貨店的桌前，旁邊有一籃向日葵。

畫向日葵的工具

▶ 鉛筆
▶ 橡皮擦
▶ 圖畫紙，或是畫在第 74 頁
▶ 美元二十五分硬幣
▶ 美元十分硬幣
▶ 美元五分硬幣

今天要畫的向日葵

我敢打賭任何人看到向日葵都會微笑！

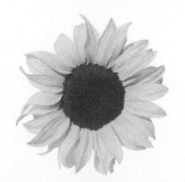

向日葵的形狀

解構向日葵

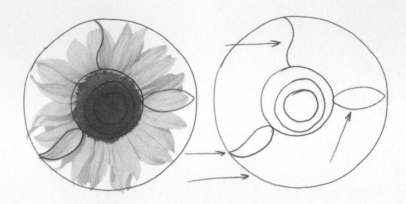

畫向日葵很有樂趣。它有顯而易見的外形，包括一個大圓形的輪廓、中間有一些小圓形，讓你可以輕鬆畫出草稿，然後盡情發揮創意。我看出三種花瓣的基本形狀：S曲線、瘦瘦的檸檬形和淚滴形。我不想把花瓣畫得跟照片一模一樣，反之，我會隨機重複這些形狀。形狀越不規則，向日葵看起來越逼真，畫陰影時也會更好玩。至於種子的小圓形和S曲線這類重複圖案，很適合邊畫邊冥想，只要一直複製它們就好，不必在乎是否畫得完美，最後開心地加上陰影。如果要選一個三十分鐘內能畫完的東西，向日葵絕對是我的最愛之一。

當個不完美主義者吧！

快速畫的小祕訣

用零錢畫種子莢

沿著五分、十分及二十五分美元硬幣，畫出一圈一圈的向日葵花心。（圖1）

畫出最大的圓

以最大的圓形勾勒向日葵的輪廓。你可以找一個比二十五分美元硬幣寬三倍的杯子，或是直接在硬幣外圍標出記號，再畫條線連起來。（圖2和圖3）

簡易的測量方法

▶ 向日葵的花心很大,寬幅比花瓣稍微長一點。

▶ 外圓的直徑大約是內圓的三倍。

重點提醒與下筆技巧

S 曲線、檸檬和淚滴

要畫向日葵之前,先多多練習 S 曲線、檸檬和淚滴。

下疊出花瓣

我用下疊技巧和陰影的方式,表現出上下層花瓣。

1 一開始先畫出五、六片大約等距離的花瓣。（圖4）

2 在每片花瓣下方畫出緊鄰的花瓣。雖然和照片看起來不太一樣,但是我喜歡使用這個技巧。（圖5）

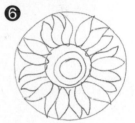

3 繼續用下疊技巧,畫出各種形狀的緊鄰花瓣。（圖6）

4 在這些花瓣上方的空隙,用各種形狀的花瓣填滿。（圖7）

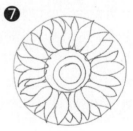

一邊畫一邊旋轉紙面,會更順手喔!

用線圈畫出種子

我喜歡用很多小圈圈來畫種子,我發現重複這樣畫既舒壓又好玩。如果你想要畫得更快,訣竅是利用線圈:大線圈就是大種子,小線圈就是小種子,互相重疊,形成一個黑黑的環狀。千萬不要像這張圖一樣畫得太整齊,（圖8）盡情亂塗吧!

 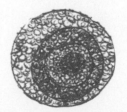

 1 畫出草稿 /5 分鐘

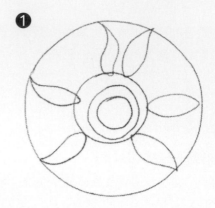
❶

▶ 在中間畫出二十五分硬幣大小的圓。

▶ 裡面再畫兩個不同大小的圓。

▶ 畫出最大的圓,這是花的輪廓。

▶ 參考第 71 頁,畫五、六片花瓣。（圖1）

 2 調整形狀 /10 分鐘

▶ 緊鄰原本的花瓣的下方,再畫出花瓣。

▶ 剩下的空間畫出 S 曲線、檸檬形或淚滴狀的花瓣。

▶ 在最後一排的上方補滿花瓣。

▶ 用小小的圓代表種子,離中心最遠那一圈,圓比較大,接近中心則最小。（圖2）

▶ 在中間那圈,畫滿大小互相重疊混合的小圓。（圖3）

❷

❸

❹
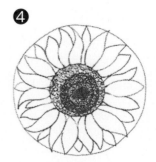

 3 加入光影 /10 分鐘

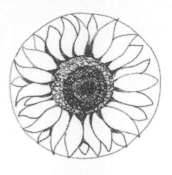

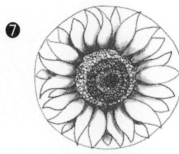
❺

注意光源！

▶ 花瓣互相重疊的地方要畫得最暗。（圖5）

▶ 用中間色調畫出後方花瓣的陰影、與種子莢連接處的陰影。
（圖6）

▶ 用手指擦抹陰影使其柔和。（圖7）

❻
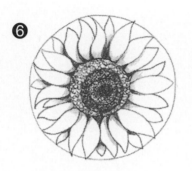

❼
（圖7的向日葵素描）

 4 完成作品 /5 分鐘

▶ 擦掉最外面的大圓，和其他弄髒的地方

▶ 為花瓣增添細節：

　　▶ 在每片花瓣中間輕輕畫一條直線。

　　▶ 在直線兩側輕輕畫曲線，弧度和花瓣邊緣一樣。

▶ 加深並修飾陰影。（圖8）

❽

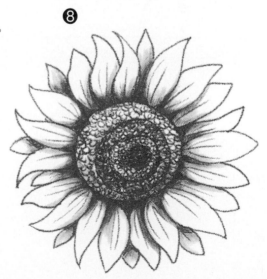

你可以畫在這一頁

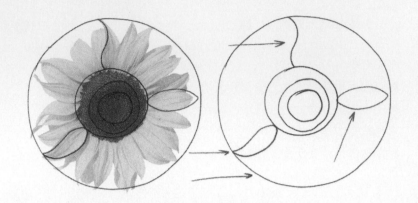

加碼挑戰：花瓣

我熱愛畫向日葵！以下是我想像出來的花，我用它來練習重疊處的陰影，這個技巧能讓任何東西都變得更立體。以下介紹很酷的指南針祕訣，有助於一層一層排列花瓣的位置。

1 用剛才學會的技巧畫出基準圓。畫花瓣前，先輕輕地在中間畫出垂直和水平線，在它們的中間再畫兩條線。（圖1）

2 第一層的花瓣要畫在這幾條線上，學過的花瓣形狀都可以運用。（圖2）

3 在第一層花瓣之間，畫出第二層花瓣。然後，兩層花瓣的中間用點做記號。（圖3）

4 第三層花瓣的尖端，要畫得對齊或靠近記號都可以。越後層的花瓣越小，數量越多。（圖4）

5 想像光源在花的正前方，這樣一來，每一層花的陰影都會比上一層更深。陰影最深的部分是花瓣交疊處、最前排花瓣與花心的連接處。（圖5）

6 接下來要教你一個不同的技巧：這次我選擇「有計畫的隨機」，畫出花瓣上長度和弧度都不一樣的短線。最後畫出中間的種子，就完成了！（圖6）

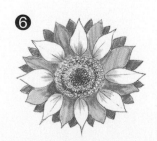

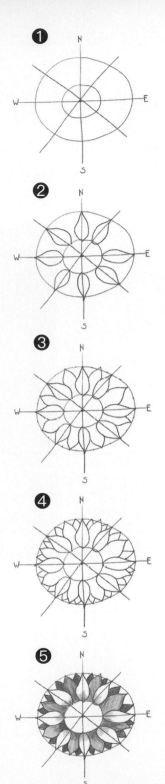

第 9 課

30-MINUTES 鼻子

我坐在飛機上，環顧四周：到處都有鼻子！這讓我想到，很多人都覺得鼻子很難畫（其實我也不例外），但我們可以讓它變得簡單一點。每個人的鼻子都是由基本幾何形狀所組成，這就是藝術家眼中的世界：所有複雜的事物，都有簡單而相似的元素。只要用基本的形狀畫出草稿，稍微調整一下，增加一些陰影和變化，鼻子就畫出來了！

作畫地點
前往堪薩斯州威奇托市的飛機上畫的。

畫鼻子的工具

▶ 鉛筆
▶ 橡皮擦
▶ 圖畫紙，或是畫在第 82 頁
▶ 紙鈔
▶ 美元五分硬幣
▶ 美元十分硬幣

今天要畫的鼻子

這是我的鼻子，你也可以畫自己或任何人的鼻子。

鼻子的形狀

等一下！
看完這兩頁再開始畫

解構鼻子

不要只是盯著我的鼻子發呆，一起來看看鼻子有哪些共同的幾何形狀。如果把它想成三角形、橢圓形和圓形的組合，是不是覺得簡單多了。坦白說我是個吃貨，當我解構鼻子時，看到的其實不是簡單的幾何形狀，而是橘子、桃子、香蕉和西瓜。如果你學會簡化事物，這世界就沒有這麼複雜了。訓練你的腦袋，把複雜的物體解構成自己熟悉的東西。換個角度看事情。告訴我，你看到三角形上面有兩顆葡萄和一個李子了嗎？

快速畫的小祕訣

大三角形

用任何有直角的東西描出大三角形。我用的是紙鈔。（圖1）
再用紙鈔描出三角形的底。（圖2）。

畫鼻梁

在三角形底邊距離兩個角約一指寬的地方，各標出一個點。
（圖3）

輕輕畫線，把兩個點和頂角連起來。（圖4）

不用紙鈔來畫當然沒問題，只要大概畫出一個三角形就可以了。

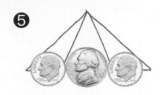

畫鼻尖

用五分或二十五分硬幣，放在鼻梁的兩個點之間，畫出鼻尖的圓形。兩側分別用十分硬幣畫圓。別擔心看起來不夠精確。（圖5和圖6）

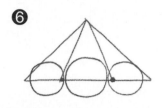

畫鼻孔

擦掉多餘的線，用小指上緣描出鼻孔上方的弧形。（圖7）
把紙張轉過來，用小指上緣描出鼻孔下方的弧形。（圖8和圖9）
注意：要等到整個鼻形畫完之後，再加上鼻孔。

畫陰影的時候，要畫更多筆，而不是畫得更用力。寧可反覆增加線條，也不要一下子就畫得太重卻擦不掉。

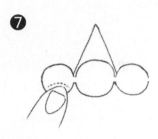

畫陰影

眼睛瞇一下，就能快速看出哪裡要加陰影。看著你現在要畫的鼻子（也就是我的鼻子），把眼睛瞇起來，就能立刻看出哪個地方陰影最深、哪個地方最亮。這個技巧在素描時很好用。（圖10）

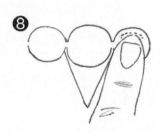

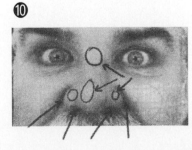

 1 畫出草稿 /5 分鐘

輕輕地畫！

▶ 參考前面的快速畫小祕訣，畫出鼻子的基本三角形和三個圓形。（圖1）

▶ 鼻孔先別畫。

 2 調整形狀 /10 分鐘

▶ 可以加寬一點或畫窄一點，以符合你在畫的鼻子形狀，用虛線來調整。（圖2和圖3）

▶ 看看這些圓形，需要把它們壓扁以符合照片？就壓吧！（圖3和圖4）

▶ 好啦，鼻子當然不是三角形。把最上面擦掉，這個開口會通向前額。
（圖5）

▶ 把不需要的線都擦掉。（圖6）

 3 加入光影 /10 分鐘

注意光源！

▶ 把最暗的地方加上陰影。（圖 7）

▶ 畫出下面的鼻孔並加深顏色。（圖 8）

▶ 整個鼻子都加上陰影，亮的地方畫淡一點，暗的地方畫深一點。
（圖 9）

▶ 用橡皮擦在最亮處打光。（圖 10）

 4 完成作品 /5 分鐘

▶ 用手指暈抹陰影。

▶ 最暗的地方再加深，特別是邊緣。

▶ 擦掉多餘的線。（圖 11）

▶ 完成了！

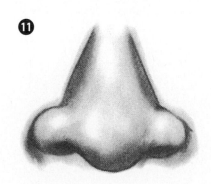

你可以畫在這一頁

加碼挑戰：像藝術家一樣觀察

學這個之前→從這個開始！

如何學會像藝術家一樣觀察？從你周遭的事物下手，找出它們的基本幾何形狀。此外，想為複雜的物體加上陰影（例如鼻子），就從簡單的形狀開始（例如球體）。

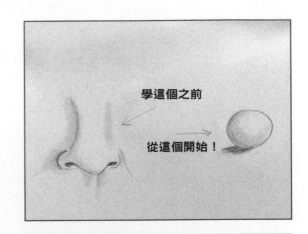

想要畫得更好→先練習這些技巧！

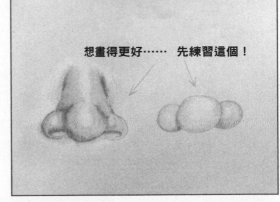

這樣畫較卡通→這樣畫更逼真

線條比較強烈且清楚→線條比較柔和且均勻

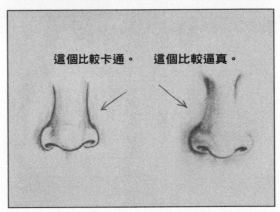

第 10 課

30-MINUTES 海馬

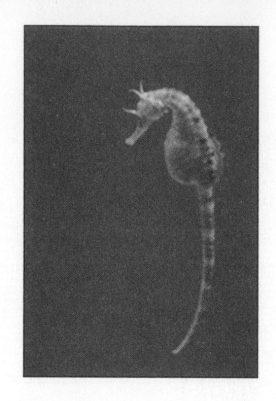

天啊，我真喜歡這些小生物！牠們身上的紋路和圖案，是大自然令人讚嘆的設計之一！（其他的例子包括：鳥的羽毛、葉子的紋路、大大小小的魚、樹皮的紋理、龜殼的花紋或是斑馬的條紋……總之，大自然帶來的驚奇永無止境！）海馬比你的拇指還小，發光時像一個小燈泡，讓人目眩神迷！除了企鵝，海馬是我在水族館裡的另一個最愛！

作畫地點
在德州加爾維斯頓島的穆迪花園水族館金字塔畫的。

畫海馬的工具

▶ 鉛筆
▶ 橡皮擦
▶ 圖畫紙，或是畫在第 90 頁
▶ 美元二十五分硬幣
▶ 美元十分硬幣

今天要畫的海馬

好小！好神奇！

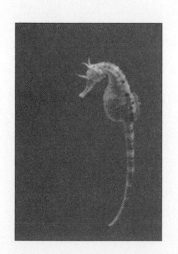

海馬的形狀

等一下！
看完這兩頁再開始畫

解構海馬

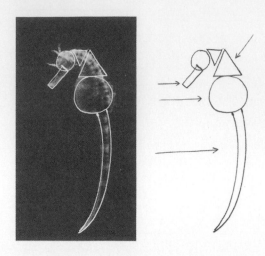

畫海馬比你想像中簡單。只要先畫出肚子的圓形，其他形狀就會自然浮現。每畫完一個形狀，就會知道下個形狀要畫在哪裡。對我來說最有趣的部分是畫陰影，因為海馬是半透明的。

快速畫的小祕訣

用硬幣畫身體

沿著二十五分美元硬幣畫圓，就變成海馬的身體。（圖1）

積極地畫出正確的位置

依照下列順序，利用每一個形狀，決定相鄰形狀的大小和位置。

1 畫出身體的圓形。

2 在圓形上方畫大三角形，約為身體的四分之三。（圖2）

3 在旁邊畫出另一個三角形，約為第一個三角形的一半。
（圖3）

4 在小三角形旁邊，中間偏下的位置，用十分美元硬幣畫一個更小的圓。你有看出它比小三角形高一點嗎？（圖4）

5 在小圓形左下方畫一個長方形鼻子，長度大約和小圓形一樣寬。（圖5）

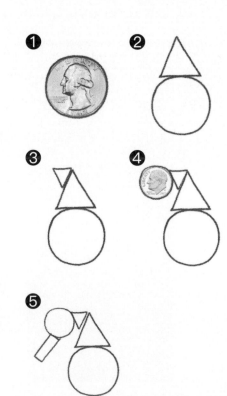

畫尾巴

紙面轉個方向，畫出弧線的尾巴。可以先標記尾巴末端的位置，再畫弧線。

簡易的測量方法

▶ 尾巴長度是身體的三倍。

▶ 頭是身體的三分之一。

▶ 尾巴的弧線在靠近身體的地方會接近平行。

▶ 尾巴要從身體底部開始畫，而不是從身體的中間。

重點提醒與下筆技巧

圖地反轉（negative space）

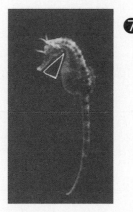

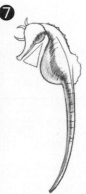

這張照片是「圖地反轉」很好的例子，它指的是環繞物體的空間，有時候會比物體本身更好辨認、更好畫。看見頭和身體之間的三角形了嗎？對照一下你自己畫的圖，這個「隱形三角」的比例是否一樣？（圖7）

注意到海馬皮膚上重複的圖案和紋路嗎？觀察你的四周，會看到更多大自然的傑作。

畫出半透明的效果

光線會穿透海馬的身體，為了製造這個效果，我將身體一側和背部畫上陰影。半透明的原因是中間的部分比兩側還暗，所以我把中間畫得最深，越往旁邊陰影越淺。如有需要，輕擦半透明的部分，讓它變成乳灰色。（圖8）

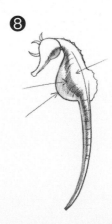

 1 畫出草稿 /10 分鐘

輕輕地畫！

▶ 畫出二十五分硬幣大小的圓形身體。

⌐ 畫出兩個三角形脖子。

▶ 畫出十分硬幣大小的頭。

⌐ 畫長方形嘴巴。

▶ 畫出尾巴的兩條弧線，長度是身體的三倍。（圖1）

 2 調整形狀 /10 分鐘

⌐ 除了脖子和頭之間，擦掉其他多餘的線。（圖2）

▶ 把背部、脖子和嘴巴的線條畫得柔和一點。（圖3）

⌐ 擦掉原始草稿的線條，增加更多細節：

▶ 畫出三個看得見的角。

▶ 吻部畫成燈泡狀。

▶ 畫出背鰭。

▶ 用輪廓線畫出背脊和脊柱。（圖4）

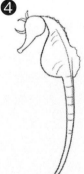

 3 加入光影 /5 分鐘

注意光源！

▶ 在嘴巴和下顎加深。

▶ 在肚子和尾巴背光的一側加上陰影。

▶ 加深身體中間、尾巴和脊柱的陰影。（圖5）

▶ 如有需要，輕輕擦掉身體邊緣半透明的區
　域，讓它有乳色的效果。（圖6）

❺ 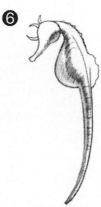　　**❻**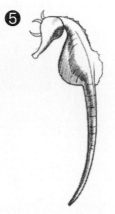

 4 完成作品 /5 分鐘

▶ 在背脊、嘴巴、頭和尾巴增加班點和紋路。

▶ 從頭部開始，沿著脊椎畫出更多脊柱，在尾巴增加一些不規則的圖案。（圖7）

❼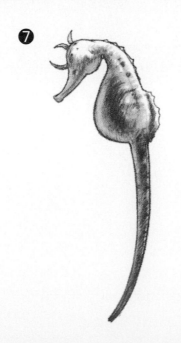

你可以畫在這一頁

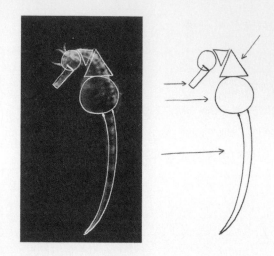

加碼挑戰：葉海龍

海馬畫著畫著很容易讓人著迷，現在我們進一步來畫海龍！葉海龍就像是躲在海草之間的海馬——仔細看，這不是海草，是海龍。牠的外形和牠的居住環境完全融為一體，令人驚嘆。放心，你不會畫壞，因為它本身就長得亂亂的。所以就輕鬆地畫吧！

1 先畫一英吋高的斜橢圓，再畫出脖子，然後是另一個較小的斜橢圓。（圖1）

2 畫出擺動的尾巴和喇叭狀的吻部。（圖2）

3 兩個步驟畫出旁邊的附加物：首先，輕輕地隨意畫幾條弧線。（圖3）

4 接著在旁邊畫出大大小小的橢圓形。不用畫得跟我或照片一樣，開心就好。（圖4）

5 修飾形狀，擦掉裡面的線條。（圖5）

6 背光處加上陰影，然後在身上加一些像海帶的紋路。（圖6）

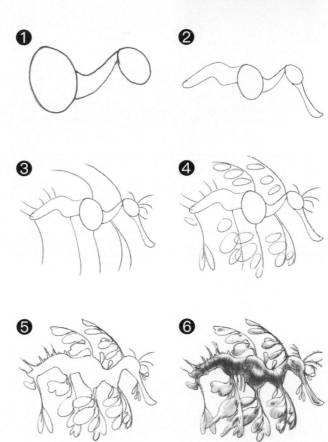

第 11 課

30–MINUTES 鉛筆

我很喜歡那種在打迷你高爾夫球賽時，讓你做記錄，又鈍又粗硬的鉛筆！所以我怎麼可能抗拒得了在打高爾夫的時候不畫鉛筆呢？多虧了幽默感，我是一個到處都能找到靈感的人。如果你在和一群人打迷你高爾夫，就趁著等待時間，在記分卡上畫畫吧。為什麼不呢？如果你真的在意迷你高爾夫成績，就應該畫個畫，休息一下，待會兒才會表現得更好。

作畫地點
在佛羅里達彭薩科拉迷你高爾夫球場。

畫鉛筆的工具

▶ 鉛筆
▶ 橡皮擦
▶ 圖畫紙，或是畫在第 98 頁

今天要畫的鉛筆

非常好用的鉛筆！

鉛筆的形狀

等一下！
看完這兩頁再開始畫

解構鉛筆

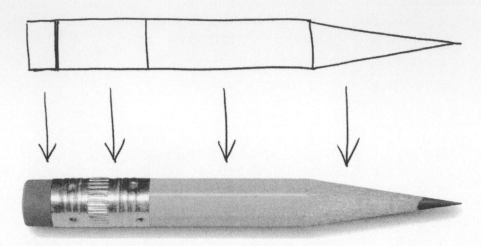

鉛筆的基本幾何形狀是三角形和長方形，在長方形裡面又有幾個長方形。很簡單吧！只要加上陰影和亮光效果就可以畫出很像的鉛筆囉！

快速畫的小祕訣

上光效果

鉛筆的亮處讓它看起來有立體感。其實只要讓最亮處留白就可以了，但是上陰影時很容易不小心畫到。所以，開始畫陰影前，不妨用淡淡的線做記號，避免待會兒畫過去。（圖1）

❶

簡易的測量方法

橡皮擦和金屬環加在一起的長度，等於鉛筆削磨處到筆尖的長度。

重點提醒與下筆技巧

灰色的五十道陰影

雖然這枝筆是黑白的，但是你應該可以分辨出紅色橡皮擦、銀色金屬環、黃橘色筆身和木頭筆尖。一方面是因為你的腦子裡保留了對鉛筆的既有印象，一方面則是因為我上了不同色調的陰影。

即使素描是由黑和白組成，但是，只要根據光源加上陰影，並且改變陰影的灰色調，就能表現出物體的色彩變化。以這枝短鉛筆來說，因為我照依光源加了陰影，它便有了「上色」效果。（圖2和圖3）

你可以利用不同的方向、疏密度畫陰影，創造不同的色彩感。我用直線畫橡皮擦，筆身用橫線，筆尖用斜線，即使最後我將陰影融合均勻，底下不同的線條方向仍然能夠欺騙視覺，讓它們看起像是有了不同顏色。（圖4）

❷

❸

❹

 1 畫出草稿 /5 分鐘

輕輕地畫！

▶ 畫一個長方形。

▶ 畫一個三角形。

▶ 用一條線畫出筆尖。

▶ 用兩條線畫出橡皮擦和金屬環。（圖1）

 2 調整形狀 /10 分鐘

▶ 用橫線表現金屬環的紋路，用彎彎曲曲的線表現鉛筆削過的地方。（圖2）

▶ 參考第 94 頁，畫出要留白的地方。（圖2）

▶ 參考第 95 頁，加上陰影，做出上色的效果。（圖3）

▶ 用手指抹勻陰影。（圖3）

▶ 畫出筆尖。（圖3）

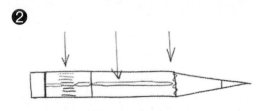

 3 **加入光影** /10 分鐘

注意光源！

▶ 加深鉛筆下方的陰影。

▶ 在鉛筆的上半部和下半部畫出中間色調。（圖4）

❹

 4 **削鉛筆囉** /5 分鐘

▶ 擦掉不需要的線。

▶ 為金屬環增加一些細節。

▶ 加深鉛筆的外緣。（圖5）

▶ 畫！再畫！

❺

你可以畫在這一頁

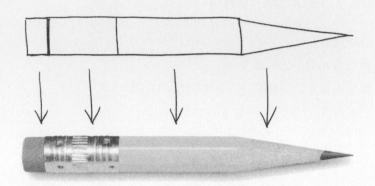

加碼挑戰：讓你的鉛筆動起來

我是克里斯·凡·艾斯伯格的大粉絲，他是許多著名書籍如《野蠻遊戲》、《北極特快車》的作者兼插畫。最讓我佩服的是，不論日常事物或幻想事物他都能畫得無比真實，躍然紙上。另一方面，他的風格強烈，畫作極富創意。太厲害了！我在設計這堂課時一直想到他，嘗試著將普通鉛筆畫出動畫效果。只要善用透視、角度和陰影，短鉛筆是個很容易畫的東西。（這枝鉛筆是我想像出來的，當我忘了鉛筆的細節時，就去看看前面的照片。）

1 畫出一個V，以便待會兒畫出基準線和陰影。（圖1）

2 V的中間畫一條對分線，然後再畫另一條對分線。從下往上畫出筆尖、鉛筆削磨處、筆身。（圖2和圖3）

3 越往上越窄，像是往後方延伸。畫出筆身兩條彼此接近的線，用弧線畫出金屬環、橡皮擦和筆尖。（圖4）

4 擦掉中間的對分線和其他多餘的線，在V的下方畫出清楚的陰影。在光源的反方向畫出陰影，用手指或紙擦筆抹勻陰影。（圖5）

5 畫出其他細節，包括金屬環的紋路、筆芯的尖銳感、削磨處的不規則曲線。用橡皮擦打光，鉛筆就像立在你的紙面上！（圖6）

第 12 課

30-MINUTES 甜椒

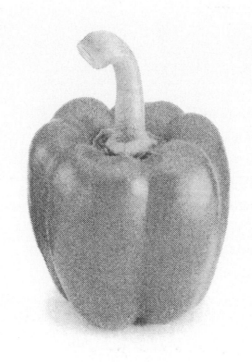

我最愛蔬菜了，這個甜椒看起來很美味。就算這是一張黑白照片，還是能看出平滑的表皮在閃閃發光。甜椒是一個絕佳的練習對象，讓你學會如何運用自然的上光技巧，創造出圓弧感和閃亮感。我的藝術家朋友亞納 · 羅南協助我完成這堂甜椒課，謝謝你囉，亞納！（欣賞他的作品：www.anatronen.com）

作畫地點
我在廚房裡一邊吃沙拉一邊畫甜椒。—

畫甜椒的工具

▶ 鉛筆

▶ 橡皮擦

▶ 圖畫紙，或是畫在第 106 頁

▶ 美元二十五分硬幣

▶ 美元五分硬幣

今天要畫的甜椒

你覺得這個甜椒是紅的或綠的？
提示：紅的。

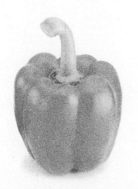

甜椒的形狀

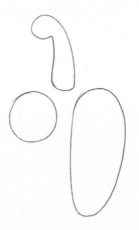

等一下！
看完這兩頁再開始畫

解構甜椒

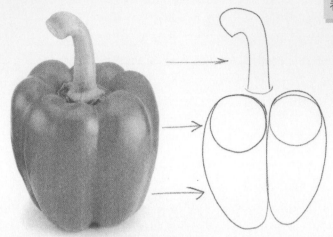

畫甜椒時，我們通常會從整個外觀下手，試著畫出所有的凹凸處。我建議別這麼做，而是從最前面的隆起著手，把它們畫成兩個圓形。接下來，外面畫出兩個橢圓形，再加上甜椒的蒂。這樣畫，比例才會正確。亮光處是這張照片的重要元素，讓它們保持留白，然後在旁邊加上陰影，甜椒就完成囉！

快速畫的小祕訣

用硬幣畫出甜椒的隆起部分

用二十五分硬幣畫出上方最大的隆起，再用五分硬幣畫出較小的隆起，讓它們彼此緊鄰。（圖1）

用硬幣畫出橢圓形

移動錢幣，沿著外緣慢慢畫出接近橢圓形的形狀：

1 在大圓下方放二十五分硬幣，在小圓下方放五分硬幣。

2 輕輕畫出硬幣邊緣的基準線。再如圖所示，隔一段距離，畫出硬幣下方的基準線。（圖2）

3 將硬幣移開。（圖3）

4 根據剛才的記號，輕輕地在大圓外面畫出橢圓形。（圖4）

5 畫出第二個橢圓形。（圖5）

簡易的測量方法

▶ 甜椒的高度和寬度一樣。

▶ 如果手邊沒有二十五分硬幣，可以參考第 10 頁的鉛筆測量方法。

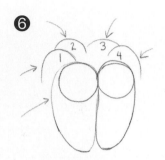

重點提醒與下筆技巧

利用相對位置畫出其他部分

就像許多畫畫老師所說的，素描必須基於「有意識地觀看」。這是什麼意思？簡單來說，就是注意：(1)物體的哪些部分互相交疊，(2)和已經畫好的部分相比，接下來的部分要畫得多大。這張圖是我畫出頂部弧線的順序，注意它們的大小和位置。（圖6）

標記亮光處

你可以在最後用橡皮擦上光，或是在畫的過程中保持留白。我試著留白，但有時也會失敗。亮光處是畫甜椒的關鍵，我建議把這些部分輕輕標示出來，上陰影時就可以避開。如圖所示，這是我標記出來的地方。（圖7）

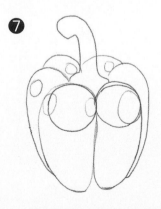

 1 畫出草稿 /5 分鐘

輕輕地畫！

▶ 畫出兩個圓形隆起。

▶ 在兩個圓形之外畫出橢圓形的甜椒身體。

▶ 畫出上方的蒂。（圖1）

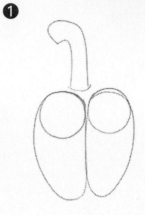

 2 調整形狀 /10 分鐘

▶ 在蒂和前兩個隆起的旁邊，畫出其他四個隆起。（圖2）

▶ 把甜椒外緣畫出來。（圖3）

▶ 輕輕標示出亮光處。（圖4）

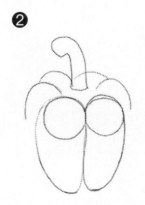

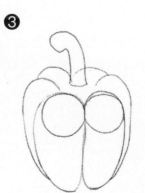

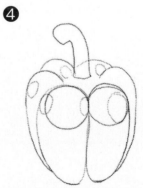

 3 加入光影 /10 分鐘

注意光源！

▶ 角落、縫隙和交疊處的陰影要畫得最深。（圖 5）

▶ 避開亮光處，在其他部分加上中間色調的陰影。（圖 6）

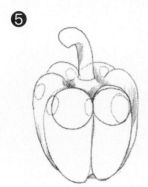❺

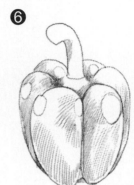❻

 4 完成作品 /5 分鐘

▶ 再次加深最暗的地方。

▶ 畫出蒂的細節。

▶ 擦掉弄髒的地方。

▶ 在底部畫出影子，讓甜椒像是放在平面上。（圖 7）

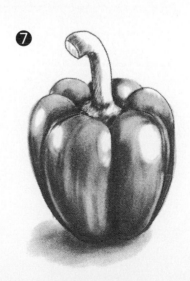❼

你可以畫在這一頁

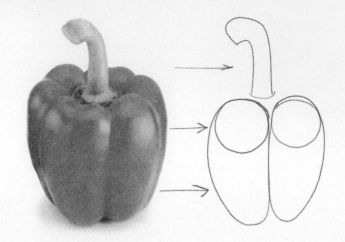

加碼挑戰：移動光源

甜椒需要陽光才能長得好，而且它有很棒的彎摺和弧線，所以非常適合拿來練習上光和陰影。就用剛才的甜椒來練習吧！一次畫兩個，讓它們就像並排坐在桌子上。先不加陰影，看你能畫得多快。接下來則是：

1 畫出光源。

2 標記出光線直射甜椒的部分。兩個甜椒不會一樣喔！（畫出從光源幅射出來的光線，有助於看出亮光處的位置。）

3 陰影，陰影，陰影！從最暗的部分開始畫，避開亮光處。

4 修飾一下線條，加上影子。

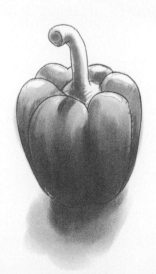
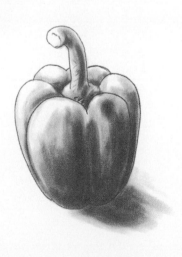

第 13 課

30—MINUTES 手機

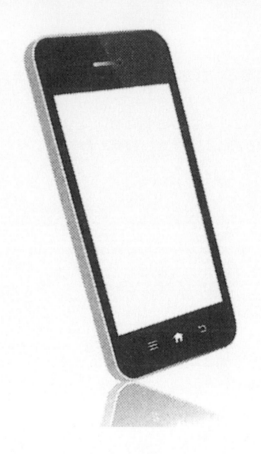

我應該專心寫這本書，卻老是因為所謂的「拖延機器」而分心！你懂我說的，它令人上癮、遠離現實……沒錯，就是手機！我們每個人每天都在努力不過度使用手機。現在我找到了完美的解決方式：畫下它，而不是讓它控制我！

我們視為理所當然的日常用品，就像門把、鑰匙還有手機，其實畫起來很有意思。有些手機的設計比起功能更吸引人，讓人屏息讚嘆。如果我們是畫下科技產品而不是沉迷於它們，就能更享受真實生活。

作畫地點
我在廚房裡畫的。

畫手機的工具

▶ 鉛筆
▶ 橡皮擦
▶ 圖畫紙，或是畫在第 114 頁
▶ 手機

今天要畫的手機

當你看到這本書時，我相信又有一款新手機了！

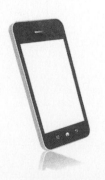

手機的形狀

等一下！
看完這兩頁再開始畫

解構手機

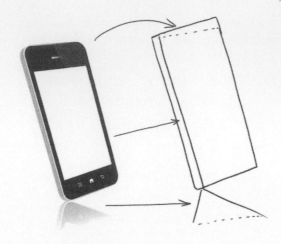

當我看到美麗的、多功能的物品，會開始思考它的原始設計。某個人，在某個地方，用紙筆將腦中的構想畫出來，它才得以誕生。抱歉我有點離題了。手機顯然是個長方形，但「長方形」不是立體的。為了讓手機更真實，我畫出一個有角度的長方形，然後擦掉上面的三角形。手機下方的陰影是三角形，手機的邊是很瘦的長方形。

快速畫的小祕訣

用手機畫長方形

1 將手機斜斜地放在紙上，描出長方形的右邊。

2 將手機往你的方向移二 五公分，以一樣的角度描出長方形左邊。（圖1）

3 畫出上方和下方的線。（圖2）

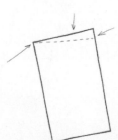

重點提醒與下筆技巧

缺角的長方形

如果不用透視法來畫這個長方形，它看起來就不是立體的。因此，我要去除上方的三角形。這個三角形的底線（圖 2 的虛線），角度要和照片裡的手機一致。去掉三角形後，長方形後面（右邊）的線就會比前面（左邊）的線短。

小細節大關鍵

在手機旁邊畫一個細瘦的長方形，並且把角落修圓，就能讓畫作看起來更逼真。

反光和圖示

手機的反光和面板的圖示是很重要的細節。沒有白色鉛筆，要如何畫出白色反光？很簡單，利用你的白紙！用基準線標記出它的位置。

▶ 輕輕畫出圓形的基準線，標記出手機面板圖示的位置，接著畫出圖示的形狀。待會兒要在它們周圍畫陰影，不用畫得太完美。（圖 3）

▶ 為了製造邊緣的反光效果，在手機左側畫出一條平行的基準線，畫陰影時沿著它的下方。（圖 4）

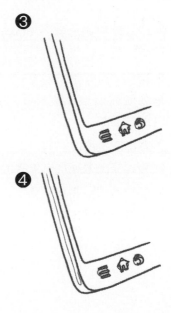

簡易的測量方法

▶ 手機後方（右邊）的線比前方（左邊）的線短。

▶ 手機的高度是寬度的兩倍半。

▶ 手機螢幕的長方形四個邊，都和外緣的四個邊平行。（舉例來說，手機下方的邊往上斜，螢幕下方的邊也要往上斜。）

 1 畫出草稿 /5 分鐘

❶

輕輕地畫！

▶ 參考第 110 頁，畫出一個有角度的長方形。

▶ 在上面畫一條線，形成一個三角形。

▶ 在大長方形的左邊畫一個細瘦的長方形。

▶ 在大長方形的左下角輕輕畫一個三角形。（圖1）

 2 調整形狀 /10 分鐘

▶ 擦掉上方的三角形。

▶ 輕輕畫出裡面的螢幕。參考第 111 頁畫出圖示
 的基準圓。

❷

▶ 畫出圖示形狀。

▶ 輕輕畫出邊緣反光效果的基準線。

▶ 把手機的四個角修圓。

▶ 下方三角形也修圓，畫出手機邊和螢幕。（圖2）

 3 加入光影 /10 分鐘

注意光源！

▶ 參考第 111 頁，在細瘦長方形畫陰影，
　避開反光處。（圖3）

▶ 用一樣的色調為下方三角形畫陰影。
　（圖3）

▶ 避開圖示，在手機前面畫上最深的陰
　影。（圖4）

❸　　　　❹

 4 完成作品 /5 分鐘

▶ 把弄髒的地方擦乾淨。

▶ 在螢幕畫上淡淡的陰影，以手指擦勻。

▶ 把暗處加深。

▶ 擦掉其他基準線。（圖5）

▶ 哇！畫出來囉，來傳個訊息吧！

❺

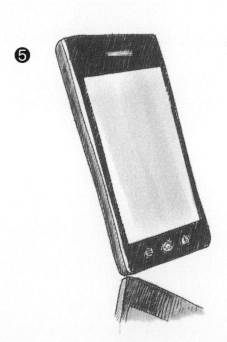

你可以畫在這一頁

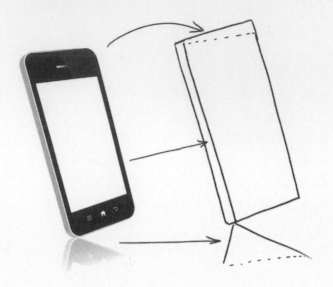

加碼挑戰：紙牌屋

看看四周，你會發現到處都是缺角的長方形。以下的練習很有趣，可以幫你熟悉這種不完整的長方形。

1 運用這堂課學到的技巧，畫出一個缺角的長方形。（圖1）

2 從上面兩個角開始，往下畫出兩條斜斜的平行線。

3 後方長方形的底線，要畫得比前方長方形高一點。（圖2）

4 為後方的長方形加上陰影，兩個長方形下面也要畫陰影。（圖3）

5 前後兩張紙牌的交接處是陰影最深的地方。（圖3）

6 簡單地在紙牌上畫出數字跟圖案。如果你更有野心，就畫出 J、Q、K花牌吧。（圖4）

❶

❷

❸
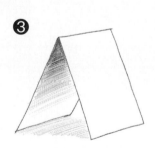

❹
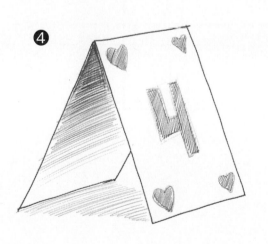

第 14 課

30−MINUTES 湯罐頭

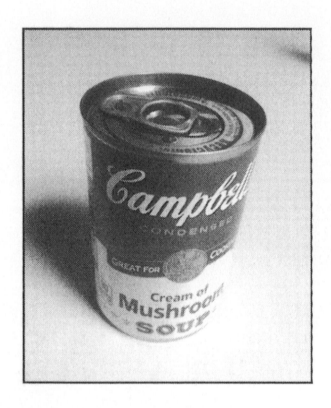

我一直對安迪沃荷的畫作很著迷，當然還包括了他及他那些古怪朋友的故事。上個感恩節，沃荷突然出現在我腦海，當時我正要用金寶湯奶油蘑菇罐頭來做家常焗烤四季豆。你看過沃荷的經典之作《金寶湯罐頭》嗎？他畫了三十二個超逼真的湯罐頭，每一個都是金寶湯公司於一九六二年販售的罐頭，這個作品震撼了當時的藝術圈。你知道嗎，他也運用了小訣竅！開始畫之前，他將買來的湯罐頭投影在畫布上，先把它們描出來。他的畫作是很棒的視覺意象案例，現在在紐約現代藝術博物館展出，全世界知名。嘿！如果現代藝術博物館覺得湯罐頭很棒，對於我們的練習來說也很棒！

作畫地點
我看著感恩節拍的照片，在阿拉巴馬州一間餐廳裡畫畫。

畫湯罐頭的工具

▶ 鉛筆
▶ 橡皮擦
▶ 圖畫紙，或是畫在第 122 頁
▶ 湯罐頭

今天要畫的湯罐頭

真是美味！

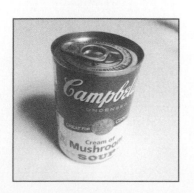

湯罐頭的形狀

解構湯罐頭

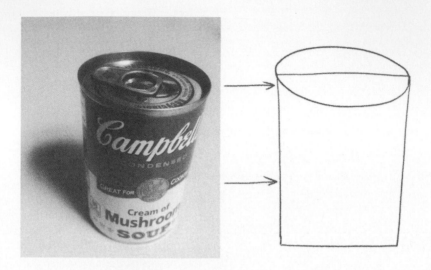

不需要我多說，你一定可以看出這個湯罐頭的幾本幾何形狀。我看到一個長方形，還有一個被長方形對分成一半的橢圓形。這個湯罐頭的草稿太好畫了，剩下的時間正好拿來處理畫標籤時要運用的透視法和輪廓線。

快速畫的小祕訣

沿著湯罐頭描邊

畫完草稿後，再把它修飾得和照片更接近。利用真正的湯罐頭來畫底部和邊緣，這就是沃荷崇拜者會做的事！

▶ 沿著湯罐頭畫出底部的半圓形。（圖1）

▶ 畫出長方形後，再把它修成圓錐狀，你可以利用任何能描出直線的工具，像是書或紙，或是就利用湯罐頭邊緣吧！（圖2）

簡易的測量方法

▶ 使用鉛筆測量技巧，橢圓形的長度和湯罐頭的高度一樣。（圖3和圖4）

▶ 在長方形底邊做出兩個標記，寬度和鉛筆一樣，畫出圓椎。（圖5）

重點提醒與下筆技巧

透視法

這個素描最困難的是順著湯罐頭的弧度，把標籤的字母畫得更逼真。看看湯罐頭的照片，你有發現離我們比較近的字母比較大、比較低，比較遠的字母則相反嗎？

想像一下公路或鐵軌，物體越往後，看起來越小。這是透視法很重要的部分。因為湯罐頭是圓筒形，所以字母的大小和位置會跟著改變。比較近的字母會比較低、比較大。

注意！

比起描出一模一樣的字母，利用透視法改變大小和位置，讓你能更快速畫出逼真的作品。

利用輪廓線找出字母的位置

畫字母前，先畫出弧形的基準線。

▶ 由下往上，在湯罐頭上輕輕畫出輪廓線。參考第 27 頁，下方輪廓線的弧度和罐底的弧度接近，上方輪廓線的弧度和罐頭頂端的橢圓弧度接近。（圖6）

▶ 輕輕在線上畫出字母，越往兩邊要越小、越高。（圖7）

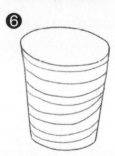

 1 **畫出草稿** /5 分鐘

輕輕地畫！

▶ 畫一個長方形。

▶ 在長方形上方畫出對分的橢圓形，也就是罐頭頂部。（圖1）

❶

 2 **調整形狀** /5 分鐘

▶ 畫出湯罐底部的半圓形。

▶ 參考第 119 頁，在半圓形上標出基準點。（圖2）

▶ 把兩個點和長方形上方兩個端點連起來，就成了圓錐體。（圖3）

▶ 擦掉原本的長方形。（圖4）

❷

❸

❹

 3 修改形狀 /10 分鐘

▶ 參考第 119 頁，輕輕畫出輪廓線。底部比較彎，越靠頂部越平。

▶ 畫上字母。（圖5）

▶ 畫一條半圓形，表現出罐頂邊緣的凹縮處。（圖6）

▶ 畫一個扁平的橢圓形拉環。（圖7）

▶ 擦掉輪廓線。（圖7）

❺

❻

❼

 4 完成作品 /10 分鐘

注意光源！

▶ 在罐頭左邊加上陰影。（圖8）

▶ 罐頂邊緣的凹縮處要畫最深的陰影。（圖9）

▶ 在罐子後方畫出影子，往左邊延伸。（圖10）

▶ 用手指將陰影抹勻。（圖10）

❽

❾

❿
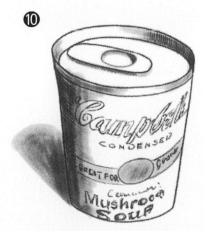

你可以畫在這一頁

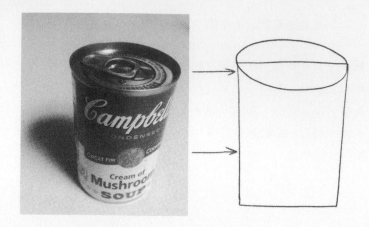

加碼挑戰：卡通化湯罐頭

就像之前提過的，畫湯罐頭會讓我想起安迪沃荷的超逼真畫作，所以我決定這個單元要加點樂子，反其道而行。丟掉寫實主義，讓我們來畫卡通！把精確度丟到窗外，畫得開心就好。

1 依照小指寬度標出兩個基準點，它們將是你的視覺焦點。利用這兩個點畫出扁平的橢圓形。接著畫出湯罐頭的兩個邊，長度大約等於你的食指寬度。從兩個基準點往下畫，角度盡可能大一點。畢竟誇張化是卡通和漫畫的關鍵。（圖1）

2 用半圓畫出底部，弧度要比頂部還大。（圖2）

3 在左上方畫出一個圓形。沿著圓形和橢圓形畫出鋸齒線，就像用開罐器打開一樣。（圖3）

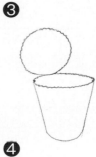

4 加上輪廓線，在兩條線之間畫出字母。（圖4）

5 擦掉所有的基準點和基準線。如果你想當成標籤的邊，就保留輪廓線。在離光源最遠的地方加上陰影，加深最暗的部分，然後擦抹均勻。

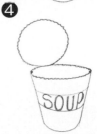

6 畫一些濺出來的湯汁會更好玩！（圖5）

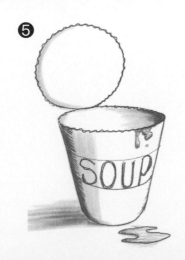

第 15 課

30-MINUTES 手指

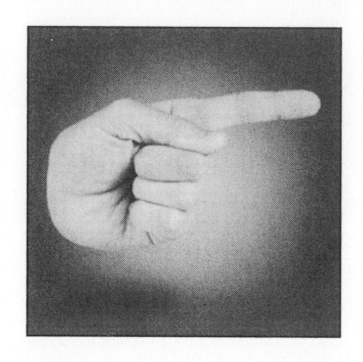

讓我來「指導」你們畫手指！我一定要教這個主題，畢竟身為一個畫畫老師，我總是要給很多「指示」。事實上，我的生活也受到許多指標所指引。總之，這堂課一如往常……隨手可得！為了替我的孩子舉辦泳池派對，我在紙盤上畫出手指狀的指標，然後剪下來，用來指引洗手間、毛巾放置處、甚至是停車位。上完這堂課，你將想出更多有趣又實際的用途。

作畫地點
我在廚房畫的。

畫手指的工具

▶ 鉛筆
▶ 橡皮擦
▶ 圖畫紙，或是畫在第 130 頁
▶ 膠囊咖啡
▶ 未拆封的茶包
▶ 湯匙

今天要畫的手指

你，沒錯，就是你，一定可以畫得超棒！

手指的形狀

解構手指

等一下！
看完這兩頁再開始畫

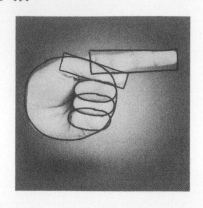

一想到要畫手，我的學生總是會嚇傻，但是一找出基本幾何形狀，緊張感便消失無蹤。握著的手掌是一個大圓形，手指是長方形和橢圓形。如果你畫出來的作品和照片不像，別擔心！地球上有七十億人，所以至少有一百四十億隻手，一千四百億根手指頭，一定能找到和你作品相像的手。

快速畫的小祕訣

用膠囊咖啡畫手掌

沿著膠囊咖啡頂端（比較寬的部分）畫出大圓。

茶包的外包裝用來測量及描邊

▶ 沿著茶包外包裝畫出需要的直線。

▶ 外包裝的短邊用來測量：

　▶ 食指的長方形和外包裝短邊一樣長。

　▶ 大拇指的長方形是外包裝短邊的三分之二。

　▶ 大拇指下方的指頭，是外包裝短邊的一半。

用湯匙畫橢圓形

可以利用彎曲的湯匙握把畫橢圓形。先畫半個橢圓，把紙轉過來，畫出另外一邊的橢圓。（圖1）

簡易的測量方法

以下是各部分的比例：

▶ 圓形的掌心寬度和最上面的手指一樣長。

▶ 食指突出的部分（從大拇指尖到食指尖），長度比大拇指短。

▶ 彎起來的手指和大拇指加起來的高度，差不多和大拇指的長度一樣。

▶ 扣除彎起來的手指部分，手掌最寬的地方是大拇指長度的四分之三。

重點提醒與下筆技巧

普遍的錯誤

我曾經和任職於夢工廠、皮克斯和迪士尼的藝術家朋友聊過手的形狀、手指和大拇指，我們都認為最常犯的錯就是當畫手指和大拇指的時候，沒有把它們往上彎的頂端畫出來。（圖2）

手指頭的長度互相有關

要畫彎起來的手指頭之前，要先畫大拇指，越往下手指會越小。

❷

 1 畫出草稿 /5 分鐘

輕輕地畫！

▶ 用膠囊咖啡畫出圓形手掌。

▶ 畫出長方形食指，長度和圓形寬度一樣。

▶ 畫出長方形大拇指。

▶ 畫出三個橢圓形作為彎起來的手指。（圖1）

 2 調整形狀 /10 分鐘

▶ 畫出食指的摺痕。（圖2）

▶ 修飾手的形狀（注意大拇指的後面）。（圖3）

▶ 修飾大拇指和彎進來的手指的形狀（注意大拇指頂部的弧度）。
　（圖4）

▶ 擦掉多餘的草稿線。（圖5）

▶ 修飾手的底部，擦掉原本的線。

▶ 增加輪廓線。（圖6）

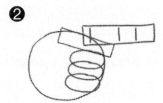

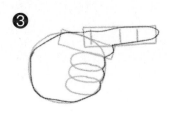

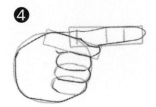

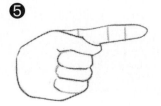

 3 加入光影 /10 分鐘

注意光源！

▶ 輕輕畫出整隻手的陰影。

▶ 遠離光源處要加深陰影。（圖7）

▶ 掌紋和指節要畫上最深的陰影。

▶ 使用手指或紙擦筆輕輕抹勻陰影。

　（圖8）

 4 完成作品 /5 分鐘

▶ 用橡皮擦上光。

▶ 畫出大拇指的指甲，弧度和大拇指邊緣一樣。

▶ 畫出更多的掌紋，擦掉弄髒的地方，加深邊緣處。（圖9）

很有趣吧？這就是用來指引的手！

你可以畫在這一頁

加碼挑戰：按個讚

地球上最常使用、也是我最喜歡的表情符號，就是「按讚」。我喜歡這個小小的大拇指，畫起來很有趣！想要畫得卡通一點，不妨利用不同的形狀和尺寸來表現出各種效果，只要最後能讓人一眼認得出來就可以了。

1 畫出一個圓形手掌。（圖1）

2 這次不用長方形，因為所有的手指都是彎起來的，而且我們要畫得很卡通，所以就用四個橢圓形來替代。（圖2）

3 畫上大拇指。留意大拇指背部的弧形，以及指腹突出的感覺。（圖3）

4 增加手腕，擦掉多餘的線。（圖4）

5 背光處加上陰影。（圖5）按個讚！

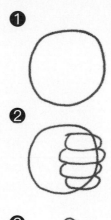

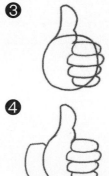

❺

第 16 課

30-MINUTES 酒瓶

和朋友出去吃晚餐的時候，我經常會分心去畫桌上的酒瓶。我喜歡酒瓶簡單的外形和陰影，玻璃的每一塊反光既不同又相似，是很棒的挑戰。這堂課的靈感來自於我在加州酒鄉聖塔芭芭拉，一個夏日午後的野餐。（那裡是我最喜歡的電影之一，《尋找心方向》的場景。如果你還沒看過，趕快去找來看！）

作畫地點
我在一間義大利餐廳畫的。

畫酒瓶的工具

▶ 鉛筆
▶ 橡皮擦
▶ 圖畫紙，或是畫在第 138 頁
▶ 信用卡
▶ 糖包
▶ 美元二十五分硬幣
▶ 紙巾

今天要畫的酒瓶

打個酒嗝！

酒瓶的形狀

解構酒瓶

等一下！
看完這兩頁再開始畫

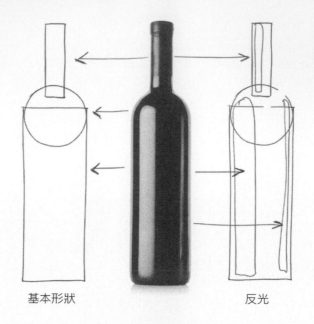

基本形狀　　　　　　　反光

酒瓶主要的形狀一目瞭然：兩個長方形和一個圓形。我們可以更進一步。很多人在畫光和影的時候常常被難倒，但是，酒瓶上的反光輪廓其實很簡單。我畫了兩個圖，一張是酒瓶的基本外形，一張是反光及陰影的形狀。

快速畫的小祕訣

信用卡和硬幣

先沿著二十五分美元硬幣畫圈。（圖1）

用信用卡遮住圓的一半，描出長方形的頂邊、底邊和側邊。頂邊和底邊的寬度和圓形的直徑一樣。（圖2）

畫出長方形第四個邊。（圖3）

糖包

可以用糖包取代信用卡，就是那種餐廳裡常見的糖包。

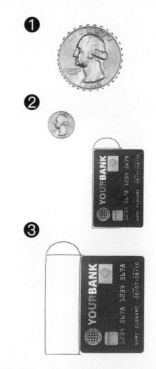

簡易的測量方法

▶ 瓶頸的寬度大約是瓶身寬度的一半。

▶ 瓶身的高度是瓶頸高度的兩倍半。

重點提醒與下筆技巧

利用紙巾製作紙擦筆

這個親手製作的工具能幫助你混合與柔和陰影。

▶ 將紙巾對摺，將鉛筆的橡皮擦那一端包起來。（圖4）

▶ 或是將紙巾捲捻成鑿子狀。（圖5）

▶ 或是別用紙巾了，直接用手指就好。手指更好用，不過
如果你是在餐廳裡畫畫，我就不建議了，除非你想要在
義大利麵裡攝取一些石墨。

紙擦筆技巧

紙擦筆就類似一種筆刷，它能讓你作品沒有明顯的鉛筆線
條，畫陰影時也很好用。你可以在紙邊練習這個技巧：

▶ 要在已經畫陰影的相鄰區域加上陰影，就把紙擦筆從陰
影區抹向空白區，來回幾次。（圖6）

▶ 或是在紙邊畫一團陰影，用它來沾取這裡的鉛筆石墨。

享受打陰影的樂趣吧！我在最後畫的酒瓶上（第137頁），
隨興地混合陰影讓酒瓶形狀看起來渾圓。

 1 **畫出草稿** /5 分鐘

輕輕地畫！

▶ 畫出酒瓶的基本形狀：圓形、大長方形（瓶身）和小長方形（瓶頸）。

▶ 加上線條表示瓶蓋和鋁箔。（圖1）

 2 **調整形狀** /5 分鐘

▶ 擦掉多餘的線。

▶ 增加三個長方形反光區域。（圖2）

 3 加入光影 /15 分鐘

注意光源！

▶ 避開反光區，將整個瓶身輕輕地上兩次陰影。（圖3）

▶ 輕輕地上第三次陰影，這次要包括反光的部分和鋁箔的地方。（圖4）

▶ 用紙擦筆或手指在瓶身下方抹出影子。（圖5）

▶ 在瓶子邊緣、底部和瓶蓋下方加深陰影。（圖5）

❸ 　❹ 　❺

 4 完成作品 /5 分鐘

▶ 輕輕地用紙擦筆或手指在反光的地方上陰影。（圖6）

▶ 擦出最亮的地方。（圖7）

▶ 修圓邊角，把邊緣畫得更深。（圖7）

❼

❻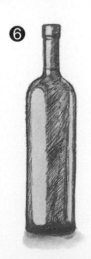

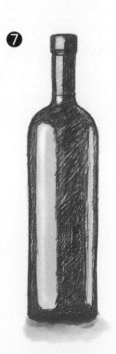

你可以畫在這一頁

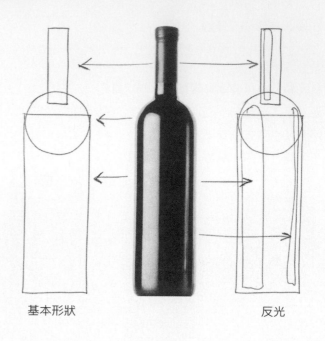

基本形狀 反光

加碼挑戰：酒杯

既然已經畫了酒瓶，我們再畫出酒杯吧！你會使用到的基本幾何形狀，和酒瓶一樣。畫輕一點，因為之後要把多餘的線擦掉。

1 在紙中央畫圓，你可以利用二十五分美元硬幣來描。（圖1）

2 畫一個寬度和圓形直徑一樣的長方形。（圖2）

3 畫出長方形杯腳。不要畫到底，保留一點空間畫杯子的底座。（圖3）

4 從長方形下方的兩個角，各畫一條斜線連到杯腳。（圖3）

5 在長方形頂部和圓形上方畫出扁扁的橢圓形。（圖4）

6 擦掉多餘的線條。（圖5）

7 在紙上畫出光源，在光線照不到的所有地方都加上陰影，包括杯子內部。（圖6）可以使用紙擦筆讓陰影更柔和。

8 在杯子底部加上小陰影，往背光處延伸，製造出杯子放在平面的效果。再次加深最暗的地方，特別是杯緣，然後繼續上陰影，擦出反光處，就可以啜一小口酒了！（圖7）

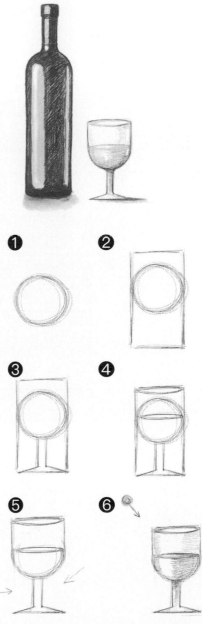

❶

❷

❸

❹

❺

❻

❼

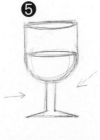

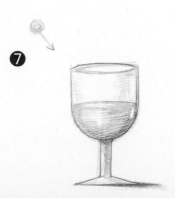

第 17 課

30–MINUTES 樹蛙

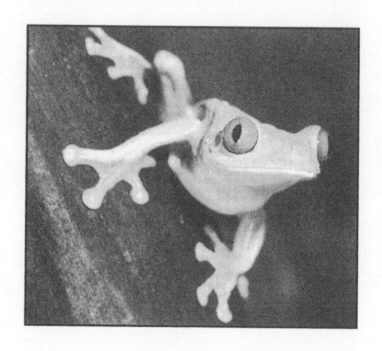

某天早晨我在廚房窗外發現一個小夥伴，就像這張照片裡的傢伙一樣。牠是我很喜歡的翠綠色，而且比我的大拇指還小。為了趕快拿 iPhone 把牠拍下來，我的咖啡都灑出來了，但是很值得！我每天至少會拍一個東西，以後想畫時就能找出來看。青蛙、雲、信箱，點子到處都有，只要你保持每天三十分鐘畫畫的習慣。

這堂課我要特別感謝藝術家朋友羅德‧桑頓，他是我的好友，也是我的啟發者。

他不只是花時間協助我完成這本書，也慷慨地答應擔任客座藝術家，協助我完成這堂很棒的課。（欣賞羅得的作品：www.angelcomicsonline.com）

作畫地點
在我朋友羅德家的廚房畫的。

畫樹蛙的工具

▶ 鉛筆
▶ 橡皮擦
▶ 圖畫紙，或是畫在第 146 頁
▶ 美元二十五分硬幣
▶ 美元十分硬幣
▶ 正方形磁鐵

今天要畫的樹蛙

這幅畫，布局就是一切！

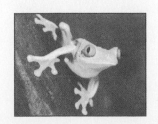

樹蛙的形狀

等一下！
看完這兩頁再開始畫

解構樹蛙

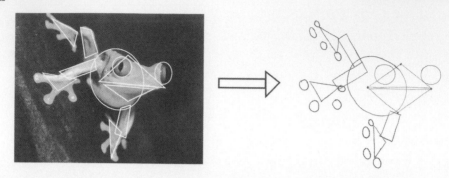

嘖嘖！看起來很複雜對吧？但是我可以保證，你一定能在三十分鐘內征服這個可愛的小動物，讓牠躍然於紙上。首先，我們要把青蛙解構成基本幾何形狀。牠是由三角形、圓形、長方形和橢圓形組成。這些形狀都很小，才導致牠看起來很難畫。只要分成兩階段來進行，就會變得簡單許多。

快速畫的小祕訣

決定基本形狀的位置

我在畫比較複雜的圖案時，通常會先標出記號，決定基本形狀的位置，我稱為「定位點」。

頭的形狀

1 紙上畫一個中心點，這就是主要的定位點。（圖1）

2 在點旁邊放一個二十五分硬幣，然後在硬幣周圍標出另外三個點。左右兩邊的點，距離比上下兩端的點遠一些。（圖1）

3 移開硬幣，將這些點連成兩個三角形，這就是青蛙的頭。（圖2）

4 沿著十分硬幣描出左邊眼睛，它和頂端的三角形交錯，在兩個定位點之間。（圖3）

5 再沿著硬幣畫出右邊眼睛，它在三角形的外面。（圖3）

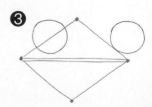

後臂和腿

1 有沒有看出青蛙的後臂和腿幾乎形成直角？隨便拿一個有直角的東西，例如方形磁鐵，在眼睛左邊、定位點上方，沿著它畫。（圖4）

2 移開磁鐵，先畫出長方形後臂，緊連著它的下方再畫另一個長方形的腿。

前臂、腿和腳趾

注意相對位置：
▶ 前臂的長方形在三角形下方的定位點。
▶ 足部的三角形緊連著長方形。
▶ 兩個腳趾圓圈和三角形底相連。（圖6）

簡易的測量方法

▶ 如果你使用二十五分硬幣定位出青蛙的嘴巴，橢圓形身體的直徑是硬幣的兩倍。（也就是說，青蛙的身體是嘴巴的兩倍大。）
▶ 青蛙的眼睛是嘴巴的三分之一。
▶ 如果你使用二十五分硬幣來定位，手臂和腿的長度和錢幣直徑一樣。
▶ 足部和腿一樣長，也就是和硬幣直徑一樣。

❹

❺

❻

 1 畫出草稿 /5 分鐘

輕輕地畫！

▶ 參考前面所教的技巧。

▶ 畫出兩個三角形作為青蛙的嘴巴。（圖1）

▶ 畫出兩個圓形眼睛。（圖1）

▶ 輕輕畫出橢圓形的身體，它有一點角度，和三角形交疊。（注意：左邊眼睛在橢圓形裡面）
（圖2）

 2 畫出四肢 /5 分鐘

▶ 參考前面所教的技巧。

▶ 畫出三個長方形作為手臂和腿。

▶ 畫出三個三角形作為足部。

▶ 每個足部畫出四個小圓形腳趾。（圖3）

 3 調整形狀 /10 分鐘

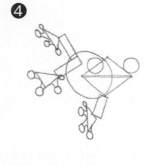
❹

▶ 將腳趾和腿連起來。（圖4）

▶ 擦掉多餘的線和點。（圖5）

▶ 腿和嘴巴畫成弧形。

▶ 將右邊的眼睛和頭頂連起來，柔和三角形的線條。（圖6）

▶ 修飾菱形中間的線。

▶ 眼睛用半圓畫出瞳孔。

▶ 修飾眼睛裡面、後腿和下巴的線條。（圖7）

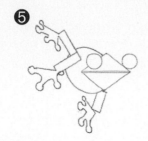
❺

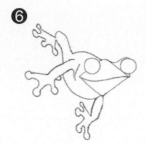
❻

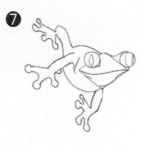
❼

 4 確定光源 /10 分鐘

注意光源！

▶ 在你看到的陰影部分上色。（圖8）

▶ 加深最暗的地方，以及青蛙的外圍線條。（圖9）

▶ 把青蛙放在樹幹上！在牠的身體下方和腳趾下方畫出影子。（圖10）

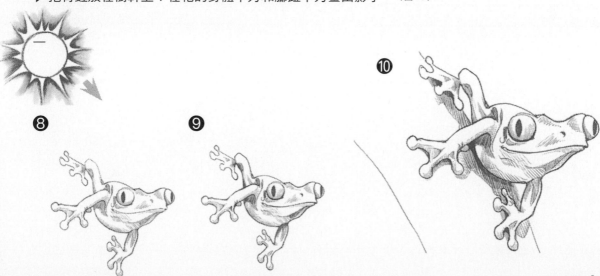
❽ ❾ ❿

你可以畫在這一頁

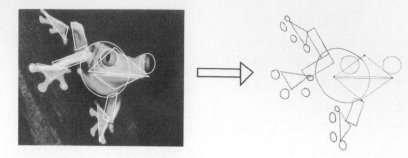

加碼挑戰：找出更多基本形狀

當我們在速畫時，通常沒有時間畫得完美。事實上，我熱愛不完美、充滿個人風格的作品！我們的樹蛙很棒，但是如果你有更多時間，可以讓牠變得更逼真。怎麼做呢？答案是運用一樣的技巧，但這次把焦距拉近，找出青蛙的細微形狀。

1 看到了嗎？整個頭頂的形狀是：眼皮上方有一個半圓形的凸起，在它旁邊有另一個凸起，然後是凹陷，再一個凸起？眼睛外圍的線條很平順，把它畫上去吧！（圖1）

青蛙的有趣知識：青蛙的眼皮是由下往上眨的喔！

2 你可以把青蛙畫得更像爬蟲類，只要加強嘴巴的線條，加上鼻孔。

▶ 畫一個 V 形當作「嘴唇」，在嘴巴左上方加上鼻孔。

▶ 修飾嘴巴的線條，讓它變成平滑的弧線。（圖2）

3 如果有更多時間，我們可以再加上不同層次的陰影，讓下唇更明顯。記得擦掉一開始的三角形草稿。（圖3）

4 看到兩個眼睛下方陰影內的青蛙皮膚紋理嗎？看起來有點像C，把它畫出來能讓青蛙看起來更真實。（圖4）

看著青蛙的照片越久，會發現更多形狀、陰影和紋理。雖然我們的目標是追求愉快而不是完美，但是只要增加一些小細節就會看到大變化。

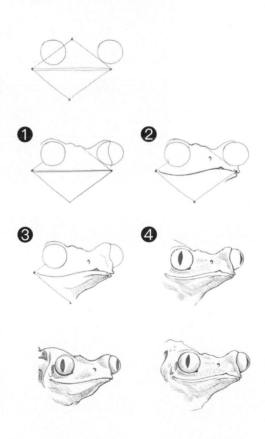

第 18 課

30-MINUTES 骰子

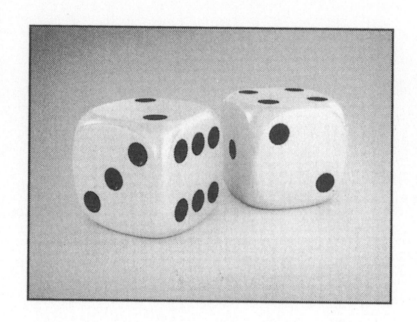

這張照片帶我回到在拉斯維加斯那個值得紀念的跨年夜,那天我跟著朋友強納森一起去賭,他賭什麼我就跟著賭。很幸運因為他比我聰明,讓我贏回了旅館錢!骰子是立方體,顯然是非常值得學習畫的形狀。我很喜歡立方體,所以到處都畫。它最難的不是基本形狀,而是透視法技巧。畫出具有立體感的立方體,讓它們看起來可以擲出去賭一把。

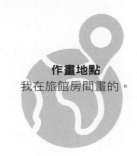

作畫地點
我在旅館房間畫的。

畫骰子的工具

▶ 鉛筆
▶ 橡皮擦
▶ 圖畫紙,或是畫在第 154 頁
▶ 旅館感應卡
▶ 旅館的便條紙
▶ 衛生紙

今天要畫的骰子

我敢打賭畫骰子比甩骰子好玩,我肯定!

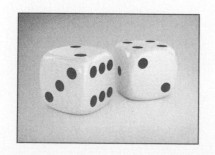

骰子的形狀

解構骰子

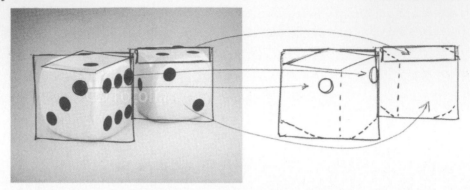

看到了嗎，每個骰子都是一個大正方形。現在，找出正方形裡面的形狀：在較小的骰子頂部是一個細細的長方形，較大骰子的頂部是菱形。我們會加上很多平行線以增加立體感。骰子上的點數是圓形的，但是當它們在空間後方會變成橢圓形。

快速畫的小祕訣

從三角形變成正方形

1 隨便拿一張紙，在角落摺出一個三角形。（圖1）

2 接著撕下三角形以外的部分，再把紙打開。（圖2
和圖3）

或是用房卡畫正方形

使用旅館房卡畫正方形的三個邊，然後用房卡短邊
測量，上下底線要和它的長度一樣，最後畫出第四
邊。（圖4）

用點畫出菱形

在正方形畫出四個點，就是上方的菱形。（圖5）

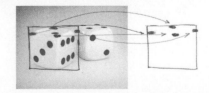

簡易的測量方法

在骰子前面畫一條線，看起來像是把骰子分一半，事實上是三分之二。（圖6）

重點提醒與下筆技巧

骰子點數

在靠近你的地方，骰子點數就像原本的圓形，越往後面它們會越小越平。將原本的圓形變成扁平的橢圓，會讓骰子更有立體感。

骰子上方的點數是平的橢圓形。最前面則是圓形。（圖7）

在六點那一面，把最靠近的點數畫成圓形，最遠的畫成橢圓形，中間的點數形狀則介於兩者之間。記住：我們不追求完美，而是追求印象深刻。

在白色背景畫出白色

明亮的背景中的白色物體並不好畫，可以試試看：

1 輕輕畫上點和線，去界定每一個骰子的邊緣。雖然這些線最後會擦掉（其餘的線也是），但是有助於確認各形狀的位置和上陰影。

2 背景是灰色時，骰子就會比較明顯。為背景上陰影，能讓你的骰子比較有「完成感」。

 1 畫出草稿 /10 分鐘

輕輕地畫！

▶ 畫出兩個正方形。（圖1）

▶ 在大正方形頂部畫菱形，在小正方形頂部畫細瘦的長方形。

（圖2）

▶ 用虛線畫出骰子的邊緣。（圖3）

▶ 擦掉多餘的線。（圖4）

 2 畫出點數 /5 分鐘

▶ 在骰子頂端畫上橢圓形的點數。

▶ 靠近前方的點數畫成圓形。

▶ 側面最遠的點數畫成扁平的橢圓形。

▶ 參考第 151 頁，畫出點數六的那一面。（圖5）

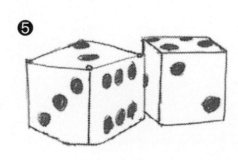

 3 加入光影 /10 分鐘

注意光源！

▶ 在小骰子左邊和兩顆骰子底下畫出最深的陰影。（圖6）

▶ 骰子頂部、中間的邊緣加上陰影。（圖7）

▶ 用橡皮擦上光。（圖8）

▶ 邊緣要畫得更深，背景也加上陰影，使用不同的線條。事實上，
陰影有五萬五千道！（圖9）

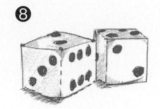

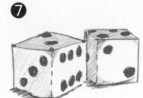

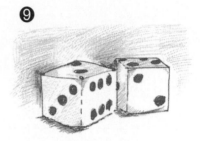

 4 完成作品 /5 分鐘

▶ 將邊緣修圓。

▶ 用手指或衛生紙柔和陰影，會看起來更閃亮。

▶ 把骰子的點數畫得更黑。（圖10）

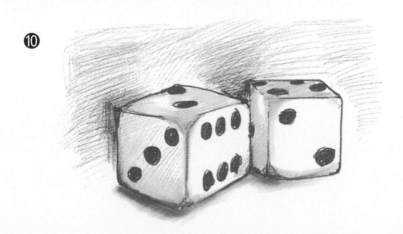

你可以畫在這一頁

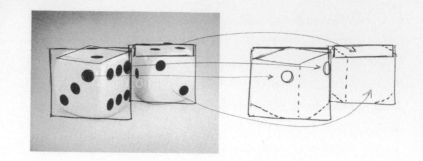

加碼挑戰：塊塊相連到天邊

當我要畫出幻想的東西時，會使用立方體作為構築的方塊，以表現出空間深度。大樓、樹甚至人，都可以用方塊來畫。我們剛才利用「基本幾何形狀」的技巧，快速畫完了骰子，現在試著用下列技巧畫立方體：

1 在紙上的直線距離標出兩個點。（圖1）

2 把手指放在兩個點之間，標出上下兩個點。（圖2）

3 連接四個點，畫出壓扁的正方形。（圖3）

4 從每個點從下畫出三條垂直線，最中間那條線最長。（圖4）

5 畫出底部的斜線，角度和頂部的邊一樣。（圖5）

6 在光源的反方向畫陰影，再畫出骰子底部延伸的影子，線條的方向要和立方體右邊底線的角度一致。（圖6）

畫畫可以帶給我們孩子般的快樂！讓我們享受用方塊塗鴉、熱身的樂趣，或是把它當成複雜畫作的基礎。（圖7）

第 19 課

30-MINUTES 攪拌機

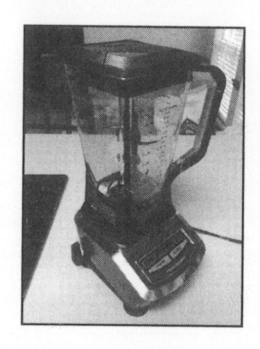

我喜歡做冰沙，但我總是同時在思考藝術。所以，當我洗好一堆胡蘿蔔，準備用我那令人震驚、滑輪增壓高速推器冷聚變動的攪拌機時，猜我想到了什麼？你答對了！攪拌機看起來很難畫，但是只要解構成基本幾何形狀，就會變得很簡單。我經常在想，在設計我們生活的世界時，繪畫扮演了多重要的角色。這款攪拌機就是功能性設計的完美典範。我把攪拌機看作一個珍貴的「廚房雕塑」，對於設計出它的那些創意人感到佩服。

作畫地點
我在廚房裡，坐在攪拌機旁邊。

畫攪拌機的工具

▶ 鉛筆

▶ 橡皮擦

▶ 圖畫紙，或是畫在第 162 頁

▶ 膠囊咖啡

▶ 燕麥片盒

今天要畫的攪拌機

你絕對可以在三十分鐘內畫出攪拌機！

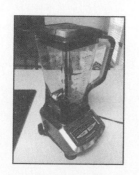

攪拌機的形狀

解構攪拌機

等一下！
看完這兩頁再開始畫

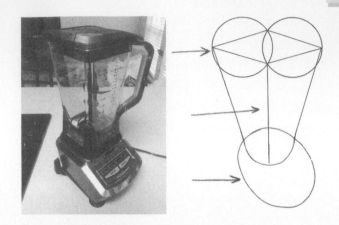

我用基準圓來幫助我快速找出組成攪拌機的基本幾何形狀。事實上，我在草稿裡畫了很多圓形，然後把它們都擦了。你可能發現到了，我將攪拌機的蓋子畫成菱形。當你正面看它，它一個正方形。但是從遠處看，它在視覺上就變成菱形了。

快速畫的小祕訣

我正在考慮將膠囊咖啡作為一種全新的、全能的繪畫工具來推銷！我用它畫出了整台攪拌機，並且在畫畫時喝它來提神。這本書的主旨就是利用手邊的工具，把物品的形狀畫出來。

用膠囊咖啡畫攪拌機頂部

用基準圓和基準線，畫出菱形的攪拌機上蓋。

1 在畫紙底部，輕輕地沿著麥片盒子的邊緣畫出一段基準線。（圖1）

2 沿著膠囊咖啡比較小的底部，在基準線上輕輕地畫出兩個交疊的圓。（圖1）

3 在圓形的交會處做標記，外圍部分也一樣。（圖2）

4 把點連起來，這個菱形就是攪拌機的上蓋。（圖3）

直線從中間往下畫，是很重要的關鍵！

用膠囊咖啡（燕麥片盒）畫攪拌杯

1 從菱形底部的圓點向下測量兩個膠囊咖啡（比較大的那邊）的寬度，做一個標記。在兩個點之間畫一條直線。（圖4）

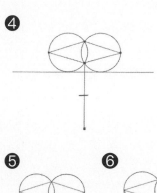

2 沿著膠囊咖啡的底部，畫出攪拌杯底部的基準圓。在它的一半標出兩個點，然後加深圓的下半部。（圖5）

3 把攪拌杯基準圓兩側的點，和菱形兩端相連。（圖6）

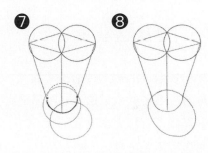

用膠囊咖啡畫橢圓形底座

▶ 將膠囊咖啡大的那一面朝下，放在攪拌杯底部的圓點之間。

▶ 將膠囊咖啡往右下移，再描一次。（圖7）

▶ 加深兩個圓的邊緣，就成了攪拌機底座的斜橢圓形。（圖8）

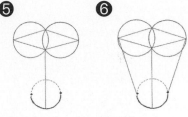

重點提醒與下筆技巧

在橢圓形上標出面板的位置。從攪拌杯底部的菱形尖端輕輕畫虛線，但不要畫到底。（圖9）

畫出面板的底部（圖10）。將基座的其他部分畫出來。

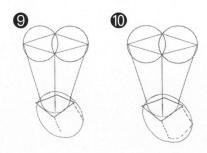

 1 畫出草稿 /10 分鐘

輕輕地畫！

▶ 畫出攪拌機頂部的菱形。（圖1）

▶ 畫出攪拌杯。（圖2）

▶ 畫出橢圓形底座。（圖3）

❶

❷

❸

 2 調整形狀 /10 分鐘

▶ 擦掉蓋子的基準線和基準圓。

▶ 增加蓋子的底部邊緣，蓋子要比攪拌杯大。（圖4）

▶ 畫出攪拌杯底部的菱形。（圖5）

▶ 畫出面板形狀。（圖6）

▶ 增加前面機座和兩個腳，修飾一下邊緣線條。（圖7）

▶ 擦掉不屬於攪拌機的線。（圖8）

❹

❺

❻

❼

❽

 3 **加入光影** /5 分鐘

注意光源！

▶ 在攪拌機的黑色部分畫出陰影（圖9）：

　▶ 蓋子和蓋子的邊。

　▶ 中間的刀片。

　▶ 攪拌杯底部中間部分。

　▶ 基座的表面。

　▶ 攪拌器的腳。

▶ 畫出背光處的陰影。

▶ 擦出反光處。（圖10）

⑨

⑩

 4 **完成作品** /5 分鐘

▶ 畫出把手，加上陰影，不用畫得很完美。

▶ 簡單畫出面板上的按鈕，要有點斜度。（圖11）

▶ 在攪拌機中間下方、偏左的地方畫陰影，腳下方畫影子。

▶ 擦掉多餘的線，開始做奶昔囉！（圖12）

⑪

⑫

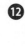

你可以畫在這一頁

加碼挑戰：瘋狂攪拌機

好吧，我承認這堂課的步調很緊湊，所以在這個單元我們就玩得開心吧！我們要畫出數不清的攪拌機形狀，在過程中練習製造視覺深度和距離。慢慢畫，利用畫出重複圖案而漸漸放鬆。

1 在紙上畫出一個框。（圖1）

2 在框框三分之二的高度，畫出一排大小一樣的三個菱形。（圖2）

3 從每個菱形的前方底角畫出一條中心線。如圖所示，畫出兩條往下漸漸靠近的線，直到框底。（圖3）

4 在上方畫出一排比較小的菱形。（圖4）

5 畫出它們的中心線和錐線，但是不要畫到前排上。（圖4）

6 繼續畫。每一排菱形都在前排的菱形之間，變得更小，更簡略，數量更多。（圖5）

7 確定光源，並添加陰影。

8 把重疊處和邊緣畫得更深，能使圖案變得生動。

第 20 課

30-MINUTES 泰迪熊

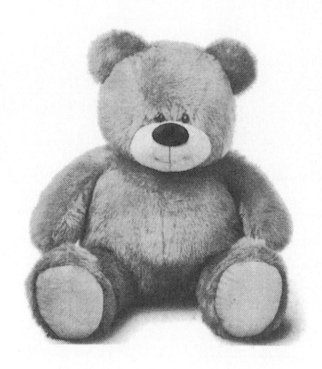

泰迪熊可能整個世上可愛、擁抱和幸福的最普遍象徵。我很喜歡畫它們！我幾乎在每一本書、所有的電視節目和我的 YouTube 頻道都畫過泰迪熊。多畫一些，看看你多快能得到泰迪熊的擁抱！

作畫地點
當時我在德州休士頓的漫畫大會，這是國際性的漫畫盛典！

畫泰迪熊的工具

▶ 鉛筆
▶ 橡皮擦
▶ 圖畫紙，或是畫在第 170 頁
▶ 杯子
▶ 五分美元硬幣
▶ 十分美元硬幣

今天要畫的泰迪熊

哇嗚！

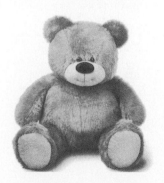

泰迪熊的形狀

等一下！
看完這兩頁再開始畫

解構泰迪熊

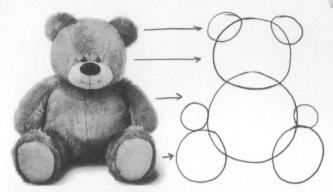

轉一轉你圖畫的手，放鬆手腕！這個圓滾滾的柔軟泰迪熊有很多圓形，我看出了八個：頭、身體、腳、掌（手）和耳朵。嘴鼻處是橢圓形的。

快速畫的小祕訣

大圓圈，小圓圈

沿著任何直徑約五公分的物體來畫泰迪熊的身體。我用紙杯的底部，你可以用杯子、汽水罐、甚至是膠囊咖啡。（圖1）

泰迪熊的頭部和身體重疊，只比身體略小。如果你找不到一個稍微小一些的圓形來描，就用你畫身體的物品描出基準圓，然後在它裡頭畫個較小的圓。（圖2）

用硬幣來畫

沿著五分美元畫腳的圓，十分美元畫耳朵和手。

簡易的測量方法

▶ 腳的圓圈有一點點重疊在身體的大圓上，其餘大部分都在
　 泰迪熊的身體下方和兩側。

▶ 兩個腳圓圈的距離，和嘴鼻處的橢圓形一樣寬。

▶ 手圓圈在腳圓圈上方。

▶ 腳圓圈的大小約為頭圓圈的一半。

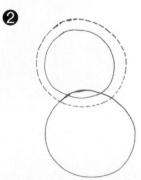

重點提醒與下筆技巧

關於上陰影：

在重疊處的角落和縫隙畫出陰影，可以讓這個柔軟的夥伴看起來更立體。以下是必須加強的關鍵：（圖3）

▶ 耳朵和頭之間。

▶ 鼻子下方。

▶ 頭和身體之間。

▶ 手臂和身體之間。

▶ 腳和身體的交接處。

▶ 左腳和左腿之間。

▶ 掌墊周圍。

▶ 腳和身體與平面的交接處。

讓毛看起來毛茸茸

用隨機的線條畫出泰迪熊的毛，一些毛團比其他毛團大，甚至畫向不同的方向。（圖4）要避免過於僵硬或太規則，不然泰迪熊可能看起來像是被雷擊，（圖5）或是從仙人掌中長出來。（圖6）藝術家們把這個技巧稱為「有計畫的隨意」或是「有組織的混亂」。

 1 畫出草稿 /5 分鐘

輕輕地畫！

▶ 參考前面的技巧，畫身體和手的圓圈，再加上腳。（圖1）

▶ 畫出耳朵和手。（圖2）

▶ 畫橢圓形的嘴鼻處。（圖3）

❶ 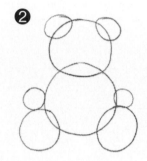　　**❷** 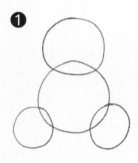　　**❸**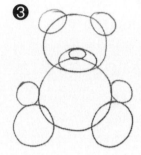

 2 調整形狀 /10 分鐘

▶ 畫手臂和肩膀。（圖4）

▶ 將腳畫出往外的角度，修飾腳的圓圈。（圖5）

▶ 增加腿的半圓。（圖6）

▶ 擦掉原始的草稿，畫上眼睛。（圖7）

❹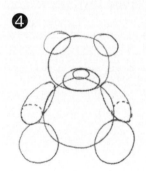

❺ 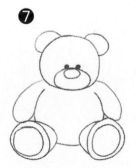　　**❻** 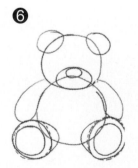　　**❼**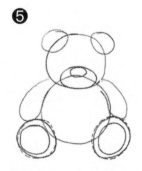

 3 加入光影 / 5 分鐘

注意光源！

▶ 在背光處加上陰影。（圖8）

▶ 加深最暗的部分，畫出平面上的影子。（圖9）

❽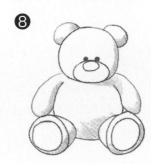

❾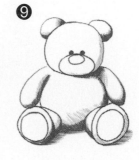

 4 完成作品 / 10 分鐘

▶ 加深鼻子顏色，留下兩個反光處。

▶ 擦出眼睛的亮點。

▶ 畫出嘴巴。（圖10）

▶ 畫出身體四周和重疊處的毛。

▶ 加上額外的陰影，再用手指抹勻。（圖11）

❿

⓫

你可以畫在這一頁

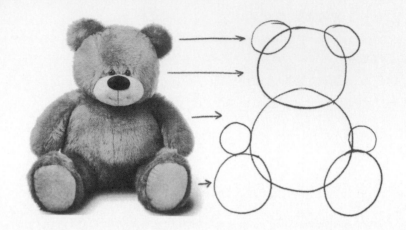

加碼挑戰：獨角熊

八〇年代公共電視網兒童電視劇《祕密城市》中最受歡迎的角色之一，就是我的「獨角熊」，一個泰迪熊和獨角獸的奇幻組合。經過這麼多年，在我走遍世界各地的漫畫大會期間，我自製自銷的產品中，最暢銷的仍然是獨角熊。這個有趣的角色也是我畫鉛筆素描的重要角色。 省下三百美元，現在就來畫這個小傢伙！

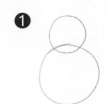

1 畫出熊的圓形身體，再畫上小一點的頭。（圖1）

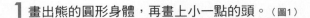

2 加上耳朵、腿和手部的圓圈。

▶ 腿和頭的直徑一樣長。（圖2）
▶ 畫上手的圓圈，這會幫助你確定手臂的大小。（圖2）

3 畫手臂和臉，用彎曲的線畫角，它的長度和頭到身體的距離一樣。擦掉多餘的線條。（圖3）

4 在背光處上陰影，加深看不見和重疊的部分，例如下巴、肚子下方。在腳下畫出影子。（圖4）

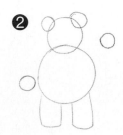

5 畫出身體的毛，增加陰影，再把陰影抹勻。（圖5）

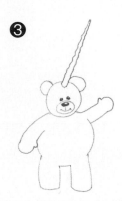

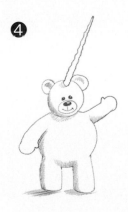

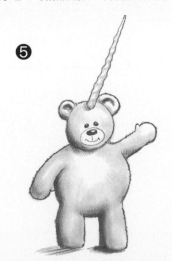

第 21 課

30‑MINUTES 雜貨店紙袋

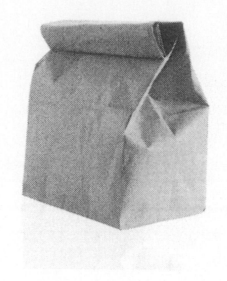

畫雜貨店紙袋這類日常用品，跟畫經典物體沒兩樣，也同樣
令人滿意的、具「藝術性」。雜貨店紙袋的摺痕和陰影真棒！
觀察你的四周，不要只看到「枕頭」、「水龍頭」或「貓」，
而是注意它們的形狀和陰影。不需要花俏的工作室或海景，
偉大的主題無處不在。

非常感謝我的藝術家朋友羅賽爾‧羅德里蓋茲參與這堂課。
我喜歡他的重疊陰影畫法！

（欣賞他的作品：www.freelanced.com/roselrodriguez）

作畫地點
我在廚房裡，原本打算整理
買回來的東西。

畫雜貨店紙袋的工具

▶ 鉛筆
▶ 橡皮擦
▶ 圖畫紙，或是畫在第 178 頁
▶ 信用卡
▶ 你的小指

今天要畫的雜貨店紙袋

再利用、回收、重複畫！

雜貨店紙袋的形狀

解構雜貨店紙袋

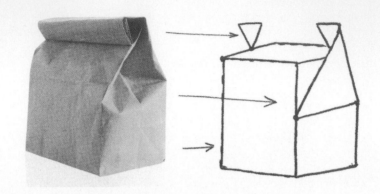

解構後的紙袋看起來有點像一個獨耳機器人。再看一會兒，你會看出紙袋的基本箱形和三角形。雜貨店紙袋實際上是一個長方體。我先畫長方體，然後在箱子旁邊畫三角形，接著以透視法稍微修改一下形狀，最後我畫出陰影來表現摺痕和深度。注意，在堂課會一直擦來擦去！

試著自己畫，不使用小祕訣，你會驚訝地發現自己畫得真棒！

快速畫的小祕訣

使用信用卡描邊

▶ 沿著信用卡的短邊描出長方體前面的矩形。（圖1）。

▶ 頂部和底部的線比信用卡的短邊稍短。畫出基準點來幫助測量。（圖2）。

▶ 把點連起來，矩形完成了。（圖3）。

▶ 畫出基準點，這是後面矩形的位置。基準點距離矩形的底線一個小指寬，和右邊的直線也距離一個小指寬。（圖4）。

▶ 用信用卡來畫出大小一樣的第二個矩形。利用基準點畫出左下角。（圖5）。

▶ 把各個角連起來，畫出長方體。用虛線標出隱藏的線，待會再擦掉。（圖6）

三角形的位置

▶ 要找出三角形的置，就在長方體頂部的一半畫基準點。

▶ 如圖所示，在前方矩形的直邊上，大約一半的地方標一個記號。（圖7）

▶ 根據基準點，沿著信用卡的短邊畫出大三角形的第一個邊。（圖8）

▶ 完成大三角形。（圖9）。

▶ 緊鄰三角形，畫一個倒立的小三角形，另一邊也畫一個。（圖10）

簡易的測量方法

相對位置是繪畫的關鍵！

▶ 袋子頂部摺疊的小三角形，畫在長方形頂部的一半處。

▶ 雜貨店紙袋的寬度大約和前面矩形一樣。

▶ 小倒三角形和小指的寬度一樣。

▶ 使用鉛筆測量技巧，可以很方便地找出三角形的位置和陰影處。

重點提醒與下筆技巧

在立體感的紙袋，重疊畫上陰影

在這堂課中，我畫出陰影的基本形狀，定位出要加陰影的地方。這是我看到的陰影部分。除了一個例外，全都是三角形！（圖11）
當你擦掉多餘的線時，這幅畫會神奇地改變！描出形狀，加上陰影，我喜歡過程中發生的驚喜！

 1 畫出草稿 /10 分鐘

輕輕地畫！

▶ 畫出長方體。

▶ 擦掉多餘的線條。

▶ 在旁邊畫出大三角形。

▶ 為捲起的袋子頂部畫出兩個小的倒三角形。（圖1）

 2 調整形狀 /5 分鐘

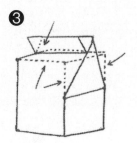

▶ 連接小三角的頂部和底部。（圖2）

▶ 擦除多餘的線。（圖3 和圖4）

▶ 如圖所示，加兩條透視線，修正形狀。（圖5）

▶ 擦掉多餘的線。（圖6）

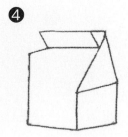

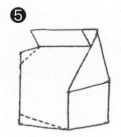

 3 加入光影 /10 分鐘

注意光源！

▶ 用基本幾何形狀標出大塊的陰影區。（圖 7）

▶ 將最淺的區域保留為白色，其他地方都畫出陰影。（圖 8）

▶ 全部都加上陰影，最暗的地方要再畫得更深。（圖 9）

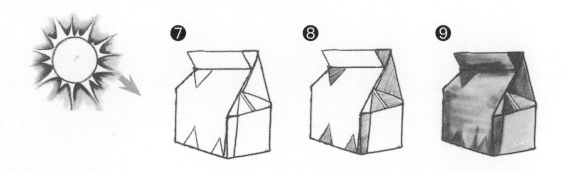

❼ ❽ ❾

 4 完成作品 /5 分鐘

▶ 擦掉弄髒的地方。

▶ 增加頂端摺疊部分的厚度。

▶ 增加影子讓袋子更立體。（圖 10）

❿

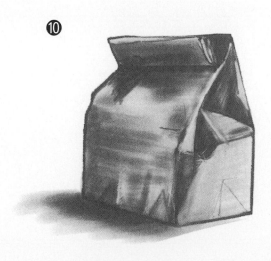

你可以畫在這一頁

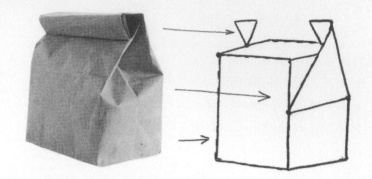

加碼挑戰：疊方塊

畫立方體和長方體，是非常有趣的事情，讓我們繼續練習。這次使用不同的立方體繪圖技術，來畫出立方體金字塔。

1 畫出距離約兩公分半或五公分的兩個點。在兩個點中間，再畫兩個點。（圖1）

2 連接點形成一個壓扁的菱形。（圖2）

3 從三個比較低的點向下畫直線，中間的線最長。（圖3）

4 畫出立方體的兩條底邊，角度要和上面的邊一樣。（圖3）

5 按照已經畫好的線條的方向，繪製下一層立方體的頂部，包括立方體底部隱藏的線條。（圖4）

6 完成新的立方體頂部。（圖5）

7 為新畫好的立方體畫垂直線。記住：中間的兩條線（每個新的立方體各一條）最長。（圖6）

8 在背光處加上陰影。加深最暗的部分，特別是立方體重疊的地方。畫上影子。看到影子如何投射在地面和下方立方體的頂部了嗎？（圖7）

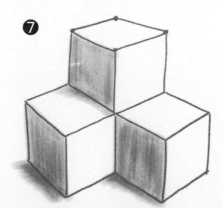

第 22 課

30-MINUTES 婚禮蛋糕

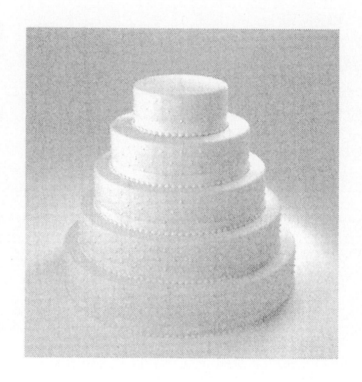

我已經在公共電視網電視節目、You-Tube 頻道以及我的書裡教了世界各地數以百萬計長達四十年了。我大概畫過一萬個蛋糕了！蛋糕是非常有趣的繪畫練習對象，它們有數不清的模樣。當我在網路上搜索結婚蛋糕的照片時，花了半個小時享受數百張精彩的圖片。我不能繼續沉迷了，有那麼多又驚人、又酷、又瘋狂、又具有創意的蛋糕。你有什麼好玩的點子呢？立刻畫下來！

作畫地點
我在廚房裡畫蛋糕。

畫婚禮蛋糕的工具

▶ 鉛筆
▶ 橡皮擦
▶ 圖畫紙，或是畫在第 186 頁
▶ 一美金紙鈔或大拇指

今天要畫的婚禮蛋糕

來畫蛋糕吧！

婚禮蛋糕的形狀

解構婚禮蛋糕

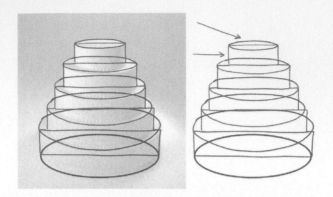

我在這個婚禮蛋糕看到的基本幾何形狀，是堆疊而重複的橢圓形和長方形，很簡單吧？一般來說，婚禮蛋糕是用來練習混合圓柱體陰影的絕佳物體。

快速畫的小祕訣

用紙鈔畫出最上層

從上（最小的長方形）往下畫。

▶ 沿著紙鈔的短邊畫出頂部和旁邊的線作為第一個長方形。如果手邊沒有紙鈔，可以根據大拇指的長度來畫。（圖1）

▶ 每一個長方形（蛋糕層）越往下越寬。在畫之前，先畫出底部外面的基準點，標示出寬度。（圖2）

重點提醒與下筆技巧

橢圓形！

▶ 畫出五個堆疊的矩形後，在每個矩形的頂部和底部畫出一個細長的橢圓形。（也就是說有六個橢圓！）運用基準點（參見上文）畫出橢圓形的頂部曲線，然後將紙張翻轉，再畫出橢圓的底部曲線。（圖3）如果你想直接畫也無妨！

▶ 底部的橢圓形與底部矩形的底部一樣寬，也就是底部的兩個橢圓是相同的大小。

陰影的細節

這個蛋糕的表面非常光滑。利用買來的或自己做的紙擦筆,將每層的陰影抹擦得均勻柔和。(圖4)

仔細看照片,看出一些蛋糕層的頂部有一部分在光線內、有一部分在陰影內嗎?光線照射在各層頂部的不同地方。將這些地方留白,使畫作更逼真。(圖5)

消失的珠子

▶ 每層底部的珠子在中間會看起來比較寬,越往後面會逐漸變窄、變得更接近。 這是一個很酷的視覺效果,製造了蛋糕的中間更接近,兩邊距離更遠的錯覺。(圖6)

▶ 每一層有三排等距排列的珠子。每一排是交錯的。(圖7)越往後面,這些珠珠越不清楚、彼此越接近。以下是小技巧:

 ▶ 你不必畫所有的珠子,只要畫出部分就有視覺暗示效果。(圖8)

 ▶ 加上陰影和打光,讓珠子更生動。(圖9)。

④

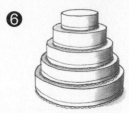

⑤

⑥

⑦

⑧

⑨

 1 畫出草稿 /10 分鐘

輕輕地畫！

▶ 參考第 182 頁，畫出五個疊起來的長方形。

▶ 在長方形的頂部和底部畫橢圓形。（圖1）

 2 調整形狀 /5 分鐘

▶ 擦掉所有不需要的線。

▶ 修飾一下形狀。（圖2）

 3 加入光影 /10 分鐘

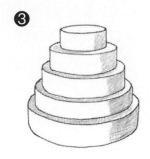❸

注意光源！

▶ 背光處加上陰影，包含每一層的頂部的陰影。（圖3）

▶ 離光源最遠的地方要再加深陰影。加上影子。（圖4）

▶ 用紙擦筆或手指將陰影抹勻。（圖5）

▶ 在每層的底部畫出緞帶的曲線。（圖6）

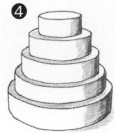❹

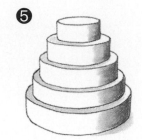❺

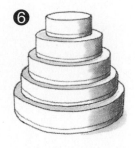❻

 4 完成作品 /5 分鐘

❼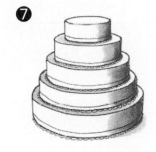

▶ 每一層都畫上珠珠。（圖7）

▶ 在蛋糕上畫陰影及裝飾用的珠珠。用橡皮擦打光。（圖8）

❽

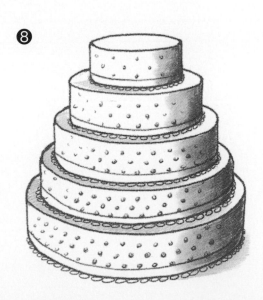

你可以畫在這一頁

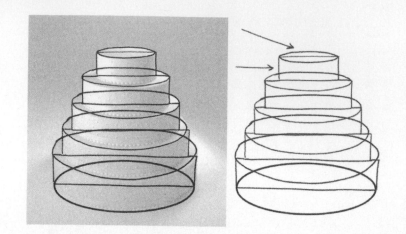

加碼挑戰：一片蛋糕

我們花了半小時畫出一整個蛋糕，現在讓我們來享受一片蛋糕吧！畫出一個少了一塊的蛋糕，運用之前學到的打草稿和上陰影技巧。

1 沿著紙鈔輕輕畫出長方形，高度大約五公分。在頂部的長方形上畫出橢圓形。

2 在矩形底部外側做標記，畫出第二個橢圓形，這是盤子。（圖1）

3 將長方形底部的直線變成弧線，擦掉不需要的線。（圖2）

4 在蛋糕頂部的橢圓形中央做記號，橢圓形的邊上做兩個記號。不必太精確，畢竟每片蛋糕總是切得不一樣。（圖3）

5 連接這些點，再畫出延伸至盤子的直線。擦掉多餘的線條。（圖4）

6 畫出黏糊糊的糖霜和蠟燭。（圖5）

7 在蛋糕、蠟燭、盤子的背光處加上陰影，別忘了蛋糕切口也要畫。加深糖霜滴落處邊緣的陰影，以及蛋糕和盤子接觸的地方。好吃！

（圖6）

第 23 課

30-MINUTES 書

我喜歡閱讀。我家的客廳裡沒有電視機，火爐周圍有一個巨大的書架。我的四個兄弟姐妹和我，都傳承了媽媽喜歡讀書的習慣。她每個禮拜看四、五本書（是真的！），而我則是坐在舒適的客廳裡，每星期讀兩本小說。書在我的生活中幾乎和藝術一樣重要，有時實在很難相信我自己竟然也出書！

作畫地點
這是我在書香圍繞的客廳裡畫的。

畫書的工具

▶ 鉛筆
▶ 橡皮擦
▶ 圖畫紙，或是畫在第 194 頁
▶ 書
▶ 筆記本的紙
▶ 大拇指

今天要畫的書

《一枝鉛筆就能畫》是我為成人讀者所寫的第一本書。

書的形狀

解構書

如果你很快看過去，或許會開始擔心自己是否需要進階的幾何課程才能把它畫好。相信我，這比看起來要容易得多！要快速畫出逼真的書，比起解構，事實上更接近重組。一本書不僅僅是一個矩形。雖然我們眼前的書確實是矩形，但是這張照片中的書離我們有一段距離，躺在一個平面上。位置改變了矩形的形狀。思考一下，找出這本書在空間裡的位置。在我的眼裡，這本書緊靠在一個巨大的三角形底部，旁邊有兩個細長的三角形。

快速畫的小祕訣

消失的點：布局和透視

反覆使用大三角形的點，畫出具有透視感的書。（可以看看第195 頁的說明）

1 用書的邊緣描出大三角形底邊最長的橫線。（圖1）

2 用另一張紙測量這條線的長度，然後對摺，找出線的中點，標記出來。（圖1）

3 從中點開始，依照拇指長度畫另一個點（圖2）。

4 在三角形的長邊線的每一端畫點。你會經常在這幅畫中使用這些點！（這些點是你的消失點。）用一本書或一張紙畫線，把這些點連接起來，完成大三角形。（圖3）

5 有趣的部分開始了！在三角形的一邊，大約三分之一處畫出一個點，這是你畫裡的書的底部。（圖3）

6 把新的點連到上面那條線的左端消失點。（圖3）

7 如圖所示，在大三角形的另一邊稍微往上一點的地方做標記，這是書的頂部。（圖4）

8 將新的點連接到大三角形另一邊的消失點。看出大三角形下方出現書的基本形狀了嗎？（圖5）

書的邊
利用消失點來畫出書背和底部邊緣。

1 在三角形下方畫一個小點。

2 把新的點與大三角形遠端的消失點輕輕畫線連起來。

3 如圖所示，從書的三個角向下畫三條直線，代表書的邊緣。（圖6）

重點提醒與下筆技巧
消失點也可以幫你放上封面的文字和圖：

1 如圖所示，標出兩個記號，往下畫直線。（圖7和圖8）

2 將新的點連接到遠端左邊的消失點。利用這些線決定封面最大的水平方塊。（圖9）

3 再畫一個點，然後輕輕連接到另一個遠端的消失點，這是封面的垂直方塊。把封面的圖文畫上去，不需要太精確。（圖10）

簡易的測量方法
▶ 書背長度比書的底邊長約三分之一。
▶ 使用鉛筆測量技巧確定對應的書本邊緣長度。
▶ 書封每個矩形有不同的尺寸，不用完全一樣。

❸

❹

❺

❻

❼

❽

❾

❿

 1 **畫出草稿** /10 分鐘

輕輕地畫！

▶ 參考第 191 頁，畫出一個大三角形，再畫出幾個點。

▶ 參考第 191 頁，為書背和底部做出標記，將這些點
連接到三角形最頂端的圓點。（圖1）

▶ 參考第 191 頁，畫出書背和底部邊緣。

❶

 2 **畫出封面** /10 分鐘

▶ 參考第 191 頁，畫出封面的水平區塊。

▶ 藉由定位點連接和左上消失點相連，畫出封垂直區塊。

▶ 根據需要添加更多的基準線。

▶ 簡略地畫上封面的圖和文字。（圖2）

▶ 擦除封面和書背上多餘的線條。

❷

 3 加入光影 /5 分鐘

注意光源！

▶ 在封面各個方框中塗上不同陰影，以表現不同的顏色。（圖3）

▶ 留意光線照射的地方。

▶ 書背與平面接觸處畫上最深的陰影。（圖4）

▶ 添加一些中間色調的陰影。（圖5）

❸

❹

❺

 4 完成作品 /5 分鐘

▶ 擦掉多餘的線和點。

▶ 把封面文字和圖畫得更清楚。

▶ 把邊緣的陰影加深。（圖6）

▶ 拿著書來讀吧！

❻

你可以畫在這一頁

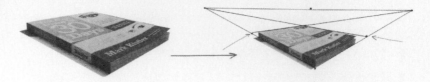

加碼挑戰：透視法練習

距離我們較近的物體看起來比較大，遠處的物體看起來更小。這個原則適用每個物體：前面看起來比後面大，因此連接任何連接前後方的線條都要傾斜。這就是為什麼要畫書，不能只用簡單的矩形的原因。

它們有多斜？我們使用的技巧稱為「兩點透視法」，所有的線都朝向遠端的消失點。

讓我們改變一下，移動大三角形底邊的點。連接在消失點上的線將決定物體在空間中向後退縮的角度。

1 畫出一個大三角形，這次把底邊的點移往右邊更遠的地方。（圖1）

2 標出記號，增加基準線。

3 增加書背和底部邊緣。（圖2）

4 將背光處加上陰影，並加深書放在平面上的地方。（圖3）

5 擦掉多餘的線。

無論你把東西放在哪裡，基準線都能幫你找到更準確的透視角度，你甚至可以把它懸在地平線上！多練習，最終你會開始以本能畫出正確的透視。

第 24 課

30-MINUTES 貝殼

我深深受到大自然的設計傑作吸引，貝殼、魚鱗、花瓣、樹皮和羽毛等諸如此類的物體，它們的顏色、形狀和線條如此別致，都是大自然的奇蹟，卻總被視為理所當然。

貝殼一直是我最喜歡的靈感來源，每當我去加州看望父母時，總會想到貝殼。他們的房子是由三十年來從墨西哥和聖塔菲收集貝殼而成的藝術畫廊，高雅地展示出從海岸上收集到的貝殼。我經常拿著最喜歡的貝殼，在他們的收藏中徜徉好幾個小時。

作畫地點
在我父母親位於加州的家。

畫貝殼的工具

▶ 鉛筆
▶ 橡皮擦
▶ 圖畫紙，或是畫在第 202 頁
▶ 杯子
▶ 零錢
▶ 手指
▶ 紙擦筆

今天要畫的貝殼

難以置信的大自然圖騰和珍寶！

貝殼的形狀

解構貝殼

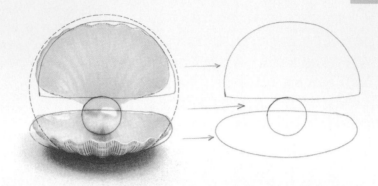

在照片中，可以看出珍珠的圓形，貝殼頂部的半圓形和貝殼底部的橢圓形。我發現只要用杯子描出一個大基準圓，就能把這些形狀都放進去。其他的關鍵技巧包括畫出貝殼內側扇的線條，陰影和打光則能讓珍珠更閃耀。

快速畫的小祕訣

用杯子畫基準圓

輕輕地沿著大杯子或罐子底部畫出基準圓。（圖1）

用硬幣畫珍珠

沿著硬幣（戒指也可以）畫出珍珠。（圖2）

用手指畫橢圓形

你可以沿著手指描出橢　的一側，然後翻轉紙張，描出橢圓形的另一側。（圖3）

簡易的測量方法

▶ 頂殼和底殼的寬度一樣。

▶ 珍珠的頂部和頂殼略有重疊。

▶ 珍珠的高度是底殼可見部分的兩倍。

④

重點提醒與下筆技巧

使用定位點畫出扇貝的頂部和底部的位置。打光及上陰影，讓他們看起來更真實。

⑤

畫出脊線

▶ 在珍珠中心畫一個定位點，以形成一個視覺焦點。（圖4）

▶ 在頂殼畫一條中心棱線，然後在兩側分別添加往外發散的脊線，越往外則弧度越大。（圖4）線條不必和照片一樣！

▶ 底殼也畫出一樣的發散脊線。（圖5）

⑥

上陰影和打光

1 要為這個作品上陰影可能有一點棘手，因為脊線太多了，可能弄得髒兮兮。試試這個做法：忽略那些線條，先找出大片區塊的陰影。

▶ 頂殼邊緣和珍珠後面。

▶ 珍珠的底部，頂部和中間。

▶ 珍珠下方和底殼的上緣。

▶ 底殼的下方，畫出另一種陰影。

在為這些區域上陰影時，根據不同位置改變線條的方向。（圖6）

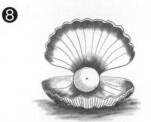

⑦

2 在最暗的地方（貝殼下方、珍珠下方、珍珠邊緣）加上第一層陰影。（圖7）

3 用紙擦筆或手指混合陰影。（圖8）

⑧

4 在完稿階段，為頂殼和底殼加上陰影，然後擦掉脊線做出上光效果。（圖9）

⑨

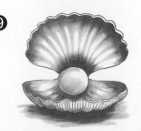

 1 畫出草稿 /5 分鐘

❶

輕輕地畫！

▶ 畫一個基準圓，畫一條對分線，就是頂殼的形狀。（圖1）

▶ 增加圓形的珍珠。（圖1）

▶ 畫出底殼的橢圓形。（圖1）

▶ 畫兩條連接頂殼和底殼的線。（圖1）

▶ 擦掉多餘的線。（圖2）

❷

 2 調整形狀 /10 分鐘

❸

▶ 在頂殼和底殼邊緣畫出波浪線。（圖3）

▶ 在頂殼波浪線旁邊再畫另一條，增加厚度，底殼也是一樣。
（圖4）

▶ 擦掉後面多餘的線。

▶ 標出中心的定位點，在貝殼內部畫出脊線。（圖5）

▶ 畫出底殼外部的細節。（圖6）

❹
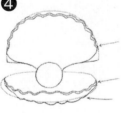

❺
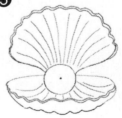

❻
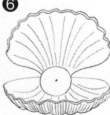

 3 加入光影 /10 分鐘

注意光源！

▶ 畫出大面積的陰影。（圖 7）

▶ 在最暗的地方再上一層陰影。（圖 8）

▶ 用手指或紙擦筆混合陰影。

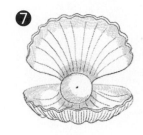

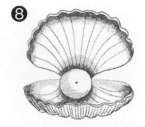

 4 完成作品 /5 分鐘

▶ 擦掉多餘的線。（圖 9）

▶ 在脊線加上陰影。（圖 9）

▶ 擦出脊線和珍珠的亮處。（圖 9）

▶ 最暗的地方再加深陰影，外緣也要加深。（圖 10）

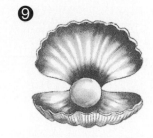

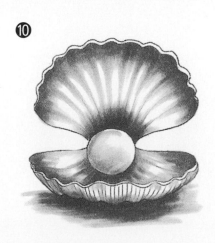

你可以畫在這一頁

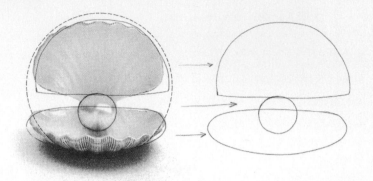

加碼挑戰：簡單的蝸牛殼

我還沉浸於畫貝殼的情緒。蝸牛殼也很容易畫，只要注意上陰影，就可以讓它們看起來像真的。
真的很有趣！

1 畫一個直徑大約兩公分半的圓形。需要的話，可以用二十五分硬
幣。（圖1）

2 如圖所示，延伸圓的頂端，像是一個相反的6。（圖2）

3 把延伸的線畫成弧形，然後連接到圓形一半的地方。（圖3）

4 畫一條曲線作為外殼的開口，再畫一個小橢圓形。（圖4）

5 擦掉多餘的線。以混合的色調畫出紋路的陰影。（圖5）

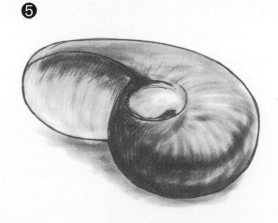

第 25 課

30-MINUTES 芭蕾舞鞋

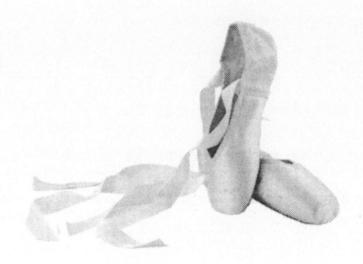

芭蕾舞鞋！看著芭蕾舞鞋的照片，我就想到女兒的第一堂芭蕾舞課，帶我回到無憂又宜人的時光！畫舞鞋最棘手部分是緞帶，所以我使用點、基準線來找出它們的相對位置。事實上，這堂課就是要教芭蕾鞋每個部分的相對位置。

作畫地點
我來舞蹈教室教畫畫。

畫芭蕾舞鞋的工具

▶ 鉛筆

▶ 橡皮擦

▶ 圖畫紙，或是畫在第 210 頁

▶ 大拇指

今天要畫的芭蕾舞鞋

讓這雙鞋在紙上跳舞！

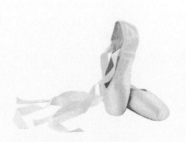

芭蕾舞鞋的形狀

解構芭蕾舞鞋

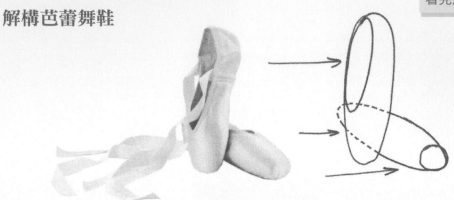

我立刻看出四個基本幾何形狀：一個圓形和三個橢圓形。兩個大橢圓形交疊，小橢圓形在其中一個橢圓形裡面；鞋尖部分是圓形。我看不出緞帶的基本形狀，所以打草稿時先不畫。

快速畫的小祕訣

用拇指畫出橢圓形

▶ 沿著你的拇指描，然後翻轉紙張，再次沿著你的拇指描，畫出站立的芭蕾舞鞋的橢圓形。（圖1）在上面畫一個定位點或一個 X，找出其他形狀的位置。（圖2）

▶ 如圖所示，用拇指來畫後方鞋子的橢圓形。有看到那個定位點嗎？
（圖2）

簡易的測量方法

▶ 把鞋子放在紙面的右側，以騰出空間來畫緞帶。

▶ 從定位點到後方鞋子頂部的距離，與兩隻鞋下方加起來的距離大致相同。

▶ 前鞋的開口底部與後鞋的上方相交。

▶ 站立鞋的長度和延伸至最遠的緞帶距離大致相同。

重點提醒與下筆技巧

緞帶的位置

緞帶藉由寬窄不同、陰影不同，會看起來更真實。

首先，輕輕畫出橢圓形，長度大約跟站立的舞鞋一樣。這是緞帶的位置。（圖3）相信我，這會讓你的畫有正確比例！

緞帶的頂部

標出緞帶彎曲的位置。把彎曲處一個一個標出來，每個位置彼此相關！

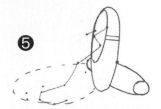

1 畫出這些點：（圖4）

　▶ 外側緞帶連接到站立鞋的地方。
　▶ 內側緞帶連接到鞋子的地方。
　▶ 外側緞帶延伸到了一個點。
　▶ 內側緞帶第一個彎曲的地方。

把點連起來，畫出兩條線。（圖4）

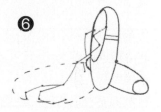

2 持續標出那些點，表現出彎曲的緞帶，把點連成線。（圖5）

3 一直持續這樣畫。

4 另一條緞帶也一樣。記住：只要先畫出頂部的線就好。（圖6）

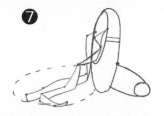

緞帶的底部

注意看，在緞帶的彎曲處標記出來，這個部分會看起來比較窄。擦掉被覆蓋處的線條。（圖7）

後面鞋子的點和線

我標出這些點，再畫後面鞋子緞帶的頂部和底部。（圖8）

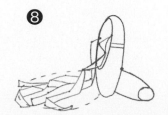

 1 畫出草稿 /5 分鐘

輕輕地畫！

在紙張的最右側畫出芭蕾舞鞋重疊的橢圓形，一個小的橢圓形作為站立的舞鞋還有內部的開口，還有一個圓圈作為另一隻鞋腳趾的部分。（圖1）

使用前面教過的布局技巧。

擦掉多餘的線。（圖1）

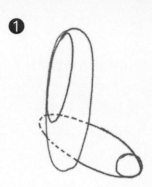

 2 先畫緞帶：先畫線 /15 分鐘

畫足根的線。

以橢圓形標出緞帶的位置。（圖2）

▶ 標出點，畫出站立舞鞋頂部的線條和兩條緞帶。（圖3）

增加站立的舞鞋和兩個緞帶之間的線條。（圖4）

標記並畫出後面舞鞋的頂部和底部，也有兩條緞帶。（圖5）

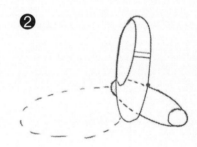

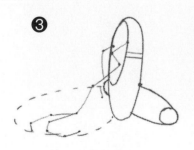

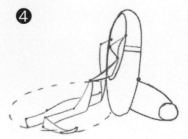

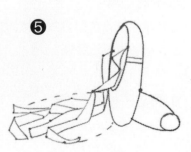

 3 **加入光影** /5 分鐘

注意光源！

▶ 利用腳趾的圓圈作為基準，畫出後面鞋子陰影。（圖6）

▶ 在所有背光處加上陰影，鞋子和緞帶都要，會讓圖案更立體。（圖6）

▶ 用手指將芭蕾舞鞋的陰影抹勻。

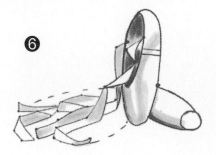

❻

 4 **完成作品** /5 分鐘

▶ 擦掉腳趾的圓圈。

▶ 增加深色的線條和深色的陰影，強調舞鞋和平面的接觸區域，它們也會互相重疊。

▶ 增加腳趾部分的陰影細節。

▶ 擦掉多餘的線。擦出上光的區域。（圖7）

❼

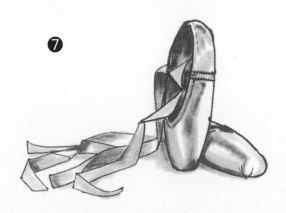

你可以畫在這一頁

加碼挑戰：緞帶

有不止一種方法來畫緞帶！以下是另一個有趣的方式來畫出不同類型的緞帶，使用比較少的點！（另一個畫緞帶的技巧可以在第一課找到）

1 在紙上標兩個點，大約三指寬，畫出扁平的圓形。（圖1）

2 在扁平的圓形旁邊再畫出兩個相鄰的扁平圓，尺寸一樣。（圖2）

3 修飾邊緣線條。（圖3）

4.擦掉多餘的線。（圖4）

5 從第一個扁平圓的角落畫出直線。從後面的圓向下畫兩條「躲貓貓線」。這樣就製造出一個非常酷的摺疊視覺效果！（圖5）

6 畫出前面緞帶的底部，比你想像的要畫得更彎。看起來最接近眼睛的部分，緞帶必須畫得更大，更低。標出幾個點來提醒自己，哪裡要用來畫後面緞帶的底部。（圖6）

7 畫完後面的緞帶和陰影，就完成了。你看我把最遠的部分，也就是後面的緞帶變得比較小，因為彎摺的地方離觀者比較近。決定光源，將緞帶較接近的部分打光，重疊的部分要加深陰影，不要忘記緞帶內側也要上陰影，就是躲貓貓線的附近。（圖7）

本書使用的藝術名詞

定位點：在畫其餘部分時候的參考點（本書有時稱為「基準點」）。

平分：將一個物體一分為二，在本書以「平分」描述把形狀分成一半。

草稿：在本書中指的是快速繪製的標示草圖，通常是基本的幾何圖形。

影子：在光源相反的方向，物體下方所投射出的形狀，投射的感覺就相拋出一條釣魚線。影子的形狀往往是原來的形狀被壓扁或分解的樣子。影子可以使物體看起來逼真。

輪廓線：謹慎地配置，重複的弧線，讓物體有體積感和圓弧感。

長方體：具有矩形形狀的立方體。

立體感：產生具有深度的感覺。

變形：請見「透視」。

焦點：吸引觀眾注意的繪圖中點，亦作為藝術家的參考點。

壓縮：透過壓扁形狀來創造錯覺，可以讓一部分看起來更近，另一部分更遠。

線影：利用平行線創造的陰影，並運用調色的一種技術。

打光：光直接照射物體的地方，通常是圖中最亮的部分。通常出現在球體和圓柱體等圓形物體。

基準線、基準圓、基準框：為了幫助我們布局所繪製的線條或形狀，這些線條和形狀最後通常會被擦掉。

水平線：一條水平的參考線，可以幫助畫出圖案，會出現圖案上方或下方，有時距離圖案很近，有時很遠。

熱點：請見「打光」。

光源：是一種照射在任何物體上的光線，例如燈或太陽。光線的位置決定了畫中的陰影，也就是畫在它的反方向。

自然設計：自然界存在的顏色、形狀和圖案及線條。

圖地反轉：當空間本身形成一個範圍形狀時，有時，去畫物體周圍的空間而非物體本身，更容易畫得精確。

有組織的混亂：以隨機方式對物體添加紋理以模仿自然的過程，例如草葉、樹葉，動物皮毛等。（參考「有計畫的隨機」）

重疊：一個物體某部分被畫在另一個物體上，使被覆蓋的物體某部分不被看見。這樣做是為了創造視覺錯覺，讓畫的物體比被覆蓋的物體更接近。

透視：透過繪圖，讓紙上的物體之間可以看出彼此的空間感、大小、距離、形狀。

布局：當一個物體在紙上比較低的位置，看起來更接近你。

有計畫的隨機：有意使用隨機的方式創造「混亂」或「模糊」的外觀。（參考「有組織的混亂」）

相對大小、相對位置：根據物體其他部分比例的大小，確定物體要繪製的尺寸比例。

上陰影：在物體的某部份或是與光源相對或隱藏的部分，繪製並混合深色線條，以創造深度和實體感。

陰影：物體上的深色處，物體的一部分，或物體下方和物體附近相鄰部分，通常遠離光源。

大小（尺寸）：大的物體顯得近，小的物體看起來遠。

防暈染：繪製其他部分時，將一張乾淨的紙片放在已完成部分的上方，讓手可以放在紙上。

錐體：利用變窄的方式，畫出較遠的部分，以產生深度的感覺。有些物體本身都是錐體，例如樹根的底部比頂部寬，手臂從肩部到手腕逐漸變細，錐體就是用來描述這個感覺。

兩點透視：物體的兩邊都有自己的消失點。那些消失點可能在圖案之外！

消失點：隨著平行線（如鐵軌）往遠處延伸，逐漸向後方漸漸縮小後消失。它們在交會時消失的點稱為「消失點」。你可以將消失點放置在地平線上的任何位置，並藉由該點畫出圖形中的所有平行線。圖紙可以設計成具有多個消失點。（參考「兩點透視」）

畫畫的起點

4 個簡單步驟，25 堂創意練習，30 分鐘畫出滿意作品！

You Can Draw It in Just 30 Minutes: See It and Sketch It in a Half-Hour or Less

作者	馬克・奇斯勒（Mark Kistler）
譯者	林品樺
執行長	陳蕙慧
總編輯	陳郁馨
副總編輯	李欣蓉
編輯	楊惠琪
社長	郭重興
發行人兼出版總監	曾大福
出版	木馬文化事業股份有限公司
發行	遠足文化事業股份有限公司
地址	23141新北市新店區民權路108-2號9樓
電話	02-22181417
傳真	02-86671891
電子郵件	service@bookrep.com.tw
郵撥帳號	19588272木馬文化事業股份有限公司
法律顧問	華洋法律事務所　蘇文生律師
印刷	成陽印刷股份有限公司
初版一刷	2018年2月
定價	380元

You Can Draw It in Just 30 Minutes: See It and Sketch It in a Half-Hour or Less by Mark Kistler
Copyright © 2017 by Mark Kistler
Complex Chinese translation copyright © 2018 Ecus Publishing House Co.
This edition published by arrangement with Da Capo Press, an imprint of Perseus Books, LLC,
a subsidiary of Hachette Book Group, Inc., New York, New York, USA.
through Bardon-Chinese Media Agency

有著作權・侵害必究
缺頁或破損請寄回更換

國家圖書館出版品預行編目(CIP)資料

畫畫的起點：4 個簡單步驟，25 堂創意練習，30 分鐘畫出滿意作品！
馬克・奇斯勒（Mark Kistler）著；林品樺譯 . --
初版 . -- 新北市：木馬文化出版：遠足文化發行 , 2018.02
　面；　公分 . --(木馬藝術；22)
譯自：You can draw it in just 30 minutes : see it and sketch it in a half-hour or less

ISBN 978-986-359-496-3（平裝）

1. 繪畫技法

947.1　　　　　　　　　　　　　　　　107000144